陳怡叡的
南島寫真

與你・YURI

REFRESH

作者序。

　　大家好，我是 Yuri 陳怡叡，終於在 2021 年的 8 月份推出人生第一本正式寫真書啦！！2017 年因緣際會下踏入球場擔任中職啦啦隊，直到現在已經第五年的球場日子！除了球場應援之外，也參與棚內外節目錄製，並且持續挑戰許多電視電影的戲劇演出。謝謝一直以來關注我、支持我的朋友，一路上因為你們的加油打氣，總是給我無限勇氣，讓我有自信的展現自己、表達自己，也因為你們的支持與陪伴，使我變得更加堅強，更堅定的堅持在我夢想的路上。

　　很開心這次能跟時報出版合作，感謝出版社給了我很大的空間去創作這本寫真書，這本寫真書以我最理想的方式呈現給大家！不僅有小瀧大師神技拍攝的美照、一路上很照顧我讓我美美上鏡的妝髮師 Dora 和造型師 Ming，還有經紀人東東極為精心尋找的每一個拍攝場景，最特別的是書裡還集結了我寫的短文、小品、心情分享，每一頁都有故事、每一章節都韻味留存，這本書靈動又耐人尋味啊！

　　希望看這本書的你們，能認識更多不同面向的我，平時球場上大家看到
我專業又燦爛的笑容，社群軟體裡大部分看到的也都是我甜美的 1 號表情，
這本寫真書不小心收藏了很多隱藏版 Yuri 表情包，可能不是我最美的表情，
但絕對是我最 real 的瞬間（哭笑），好幾張微崩壞的照片編輯跟經紀人都說
服我很可愛（？）好吧！我就大膽的收錄進去了。答應我，多看幾次，看習
慣就不會邊看邊偷笑了！

　　我是名職棒啦啦隊員，也是一名演員，更是那個倔強堅持著唱跳夢想的
女孩，我盡我所能，努力的嘗試任何形式的表演，期望用更多充滿感染力的
作品，給予能量、傳遞給更多人。謝謝你們耐心的與我一步一步成長，也讓
我成為你們人生的啦啦隊，與你們一同前進，給你們打氣、為你們加油吧！

Yuri
陳怡叡

作者簡介。

Yuri
陳怡叡

6.29 巨蟹座
喜歡跳舞、健身、看電影
喜歡動物，尤其是貓

　　中職啦啦隊人氣成員，同時也是在戲劇圈闖蕩的新人演員。

　　熱愛表演、喜歡挑戰不同新事物，除了在棒球場上用甜美笑容及耀眼奪目的舞蹈帶給觀眾滿滿正能量外，同時也參與許多戲劇、廣告、MV，並以亮麗外型及自然表演收穫演出機會，陸續參與了《練愛 iNG》、《哈囉少女》、《刻在你心底的名字》等電影作品，尤其以主演電影《哈囉少女》裡王可茜一角的反差演出令人印象深刻。認真、活潑、有點傻大姐的個性同時讓她有機會參加《綜藝大熱門》、《綜藝玩很大》、《愛玩客》等人氣綜藝的錄製，節目上的表現受到觀眾喜愛。此外，Yuri 也曾受邀擔任第七屆「桃園電影節」—『熱血野球單元』的單元大使。多元發展的她，未來在各方領域的表現皆備受期待。

經歷

- 中華職棒樂天桃猿啦啦隊 Rakuten Girls 成員。
- 電影《練愛 iNG》、《哈囉少女》、《刻在你心底的名字》。
- 戲劇《村裡來了個暴走女外科》、《因為我喜歡你》、《HIStory4 近距離愛上你》。
- MV《迪士淵》。
- 第七屆「桃園電影節」—『熱血野球單元』單元大使。

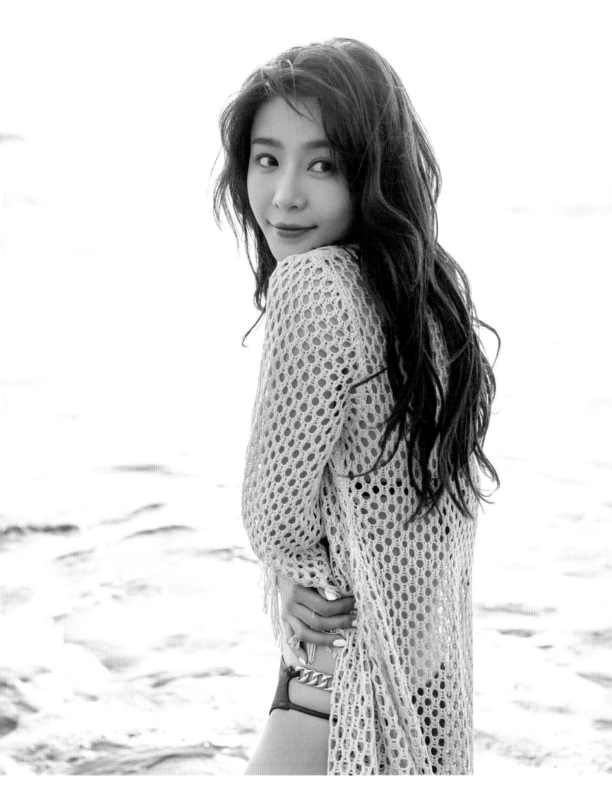

01

／

7 秒的幸福。

Seven Seconds of Happiness.

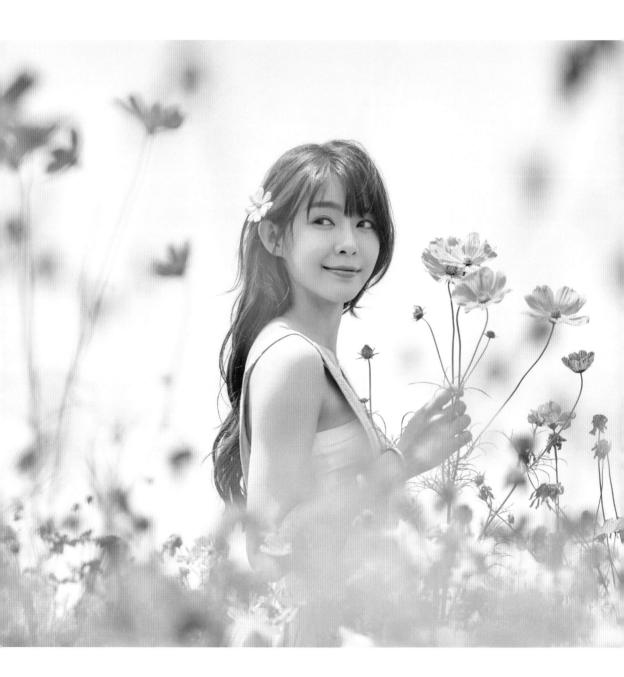

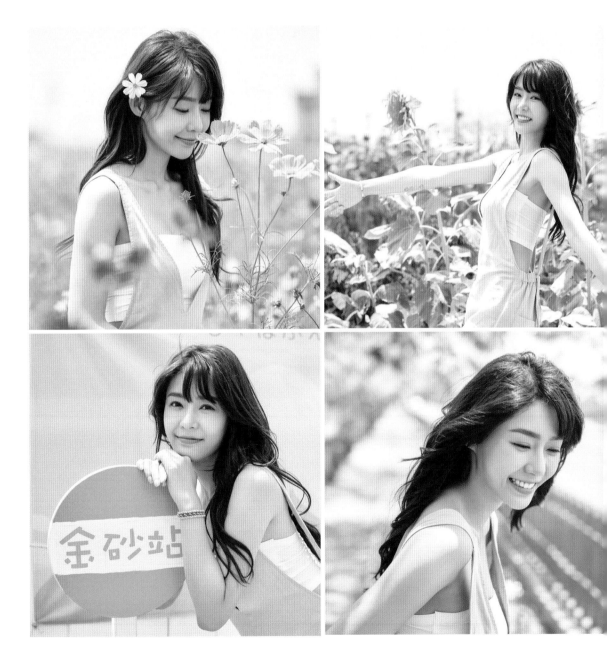

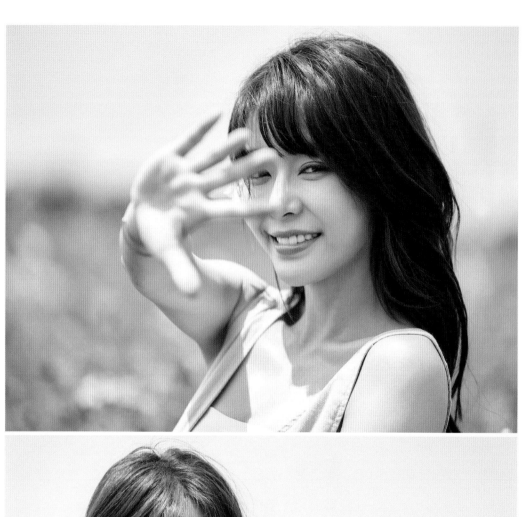

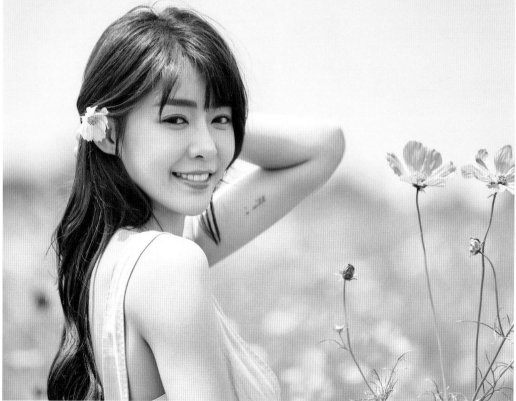

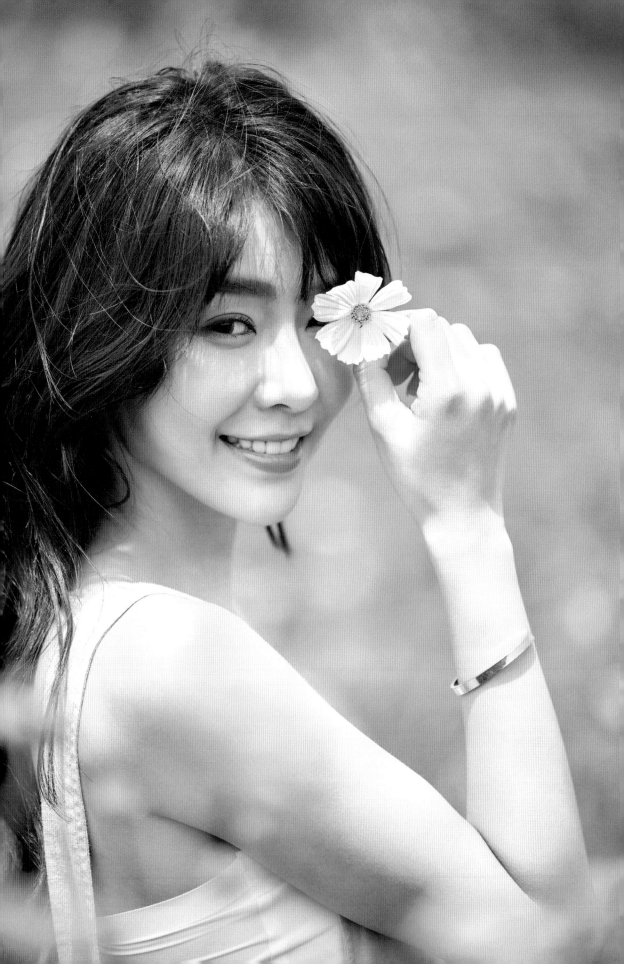

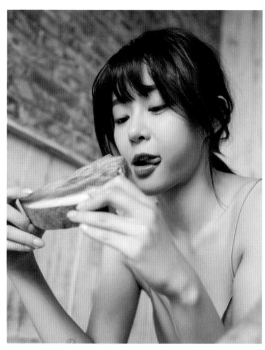

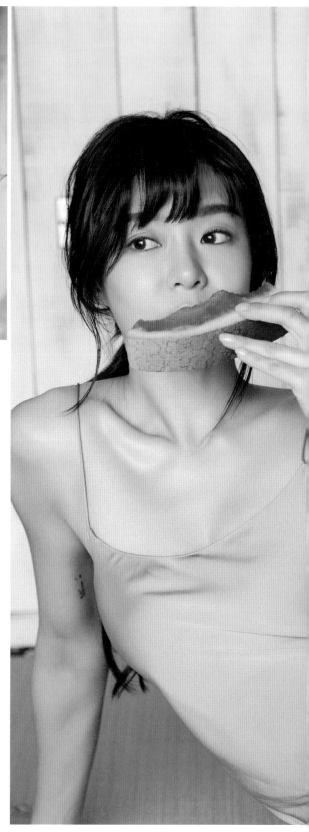

嚐一口甜美的果實，
唇齒咬下一口涼滋滋的瓜瓤，
沒錯啊！味甜如蜜。

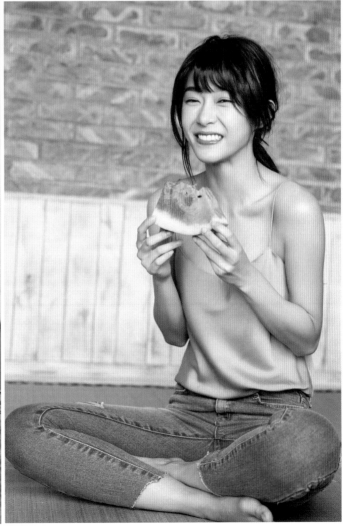

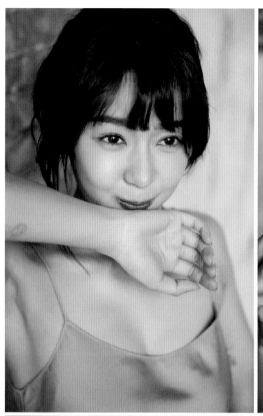
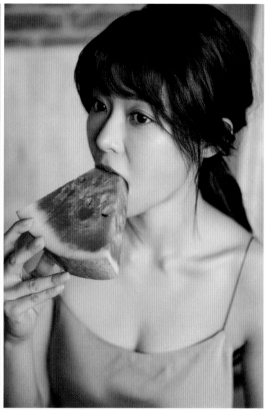
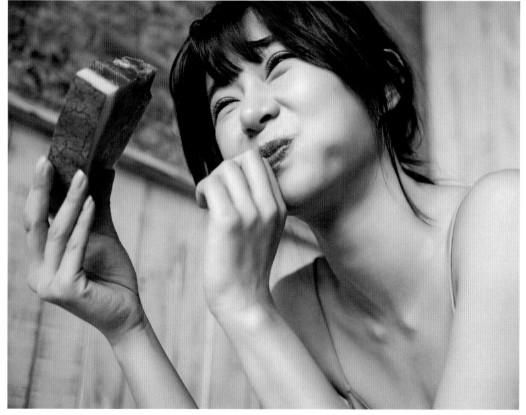

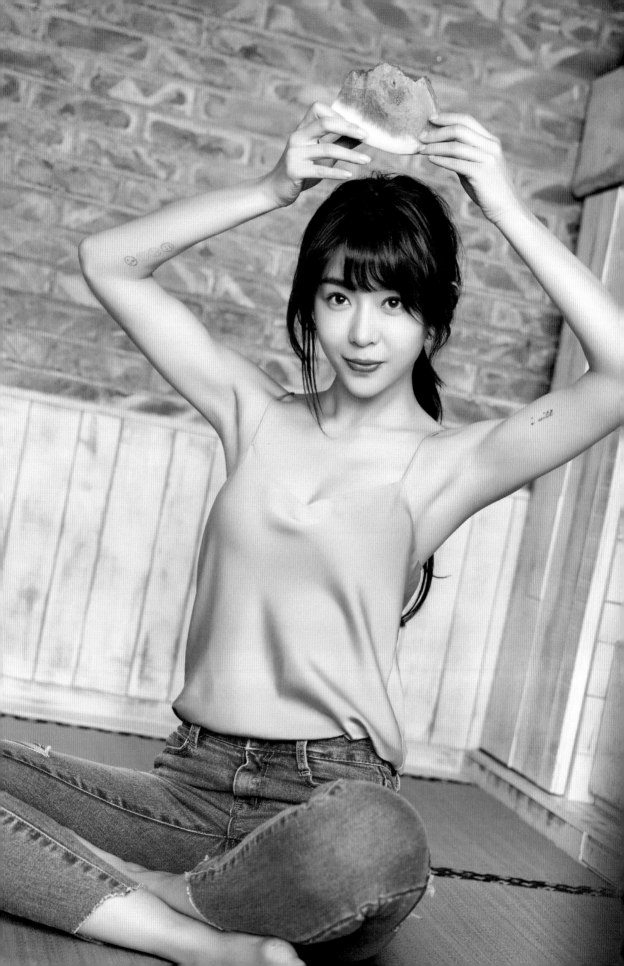

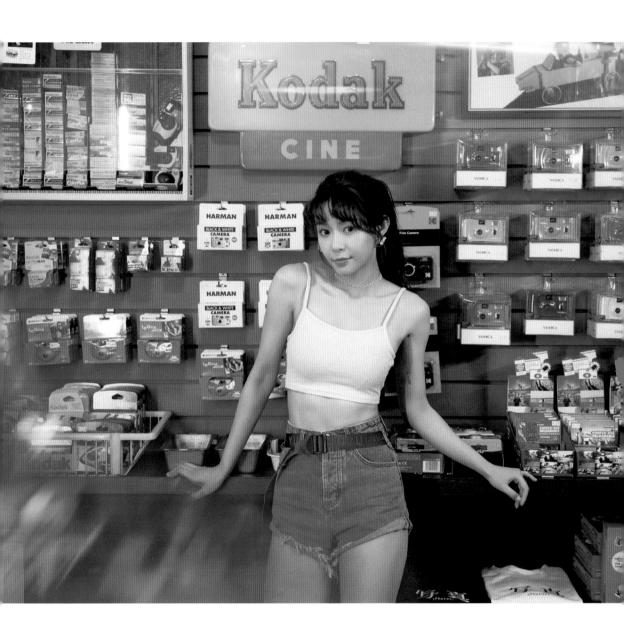

華麗又絢爛的光影啊！
謝謝你在我孤身一人時，伴隨我，
縱使我的心已闔上，仍看起來閃耀。

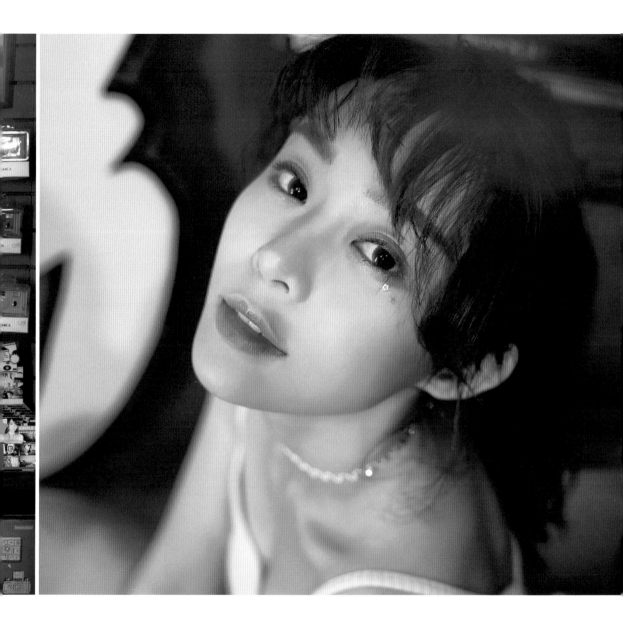

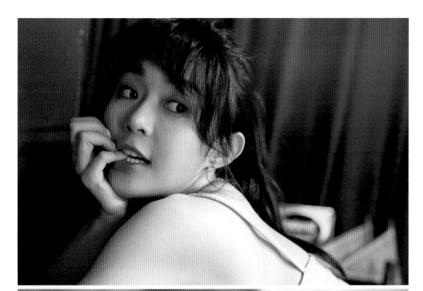

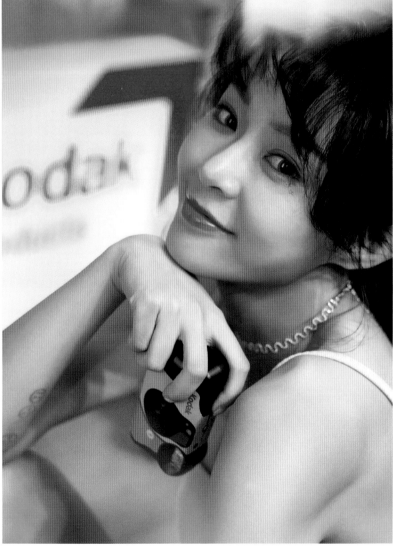

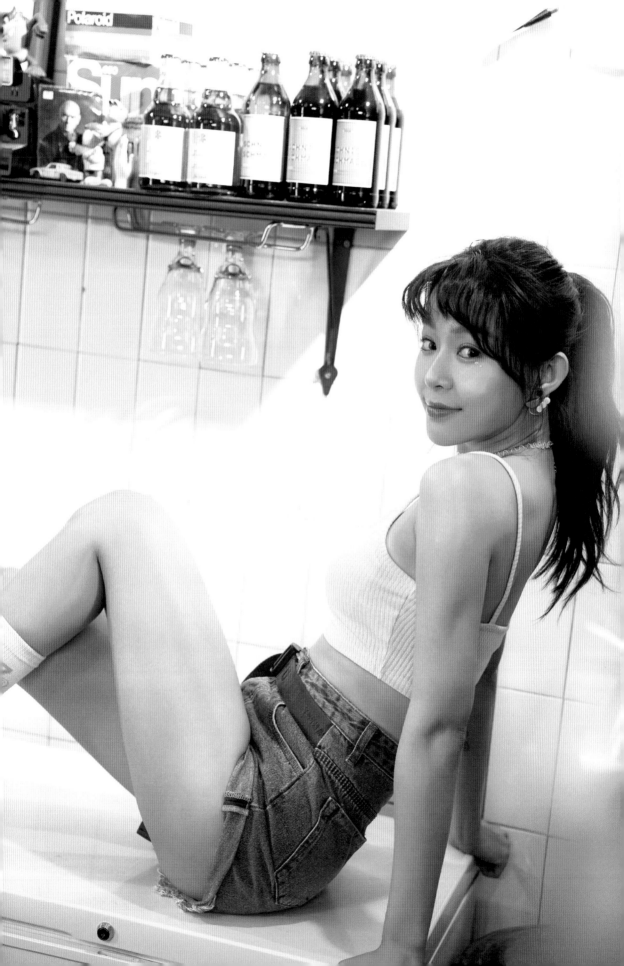

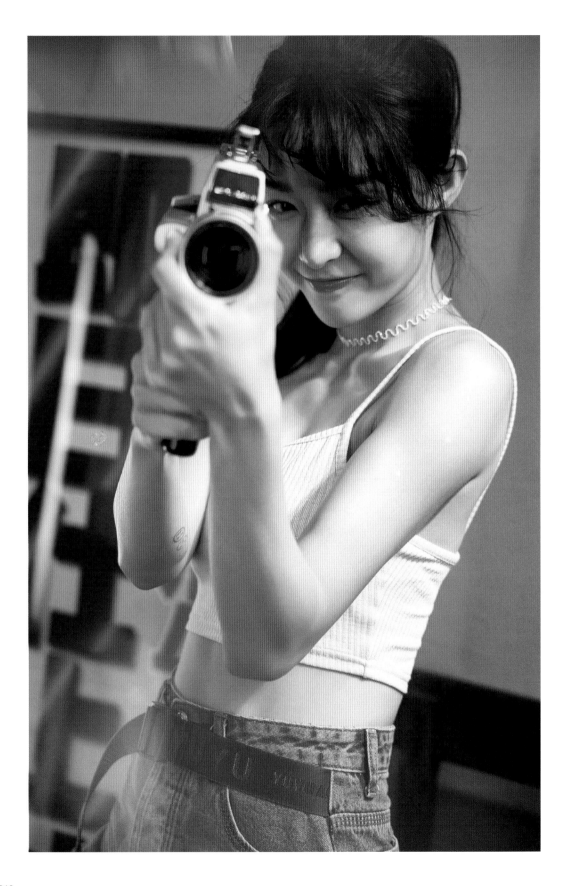

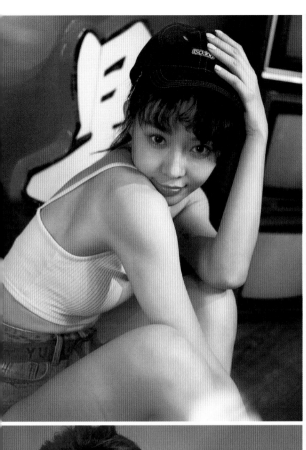

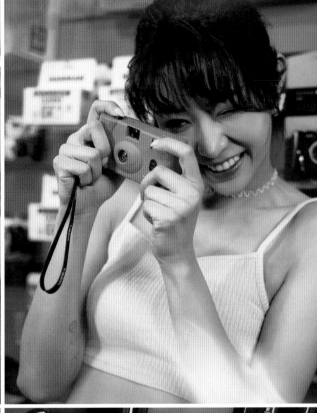

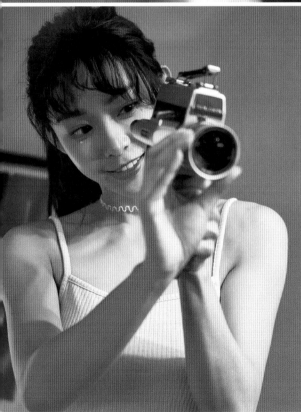

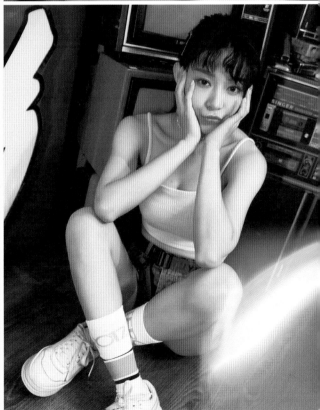

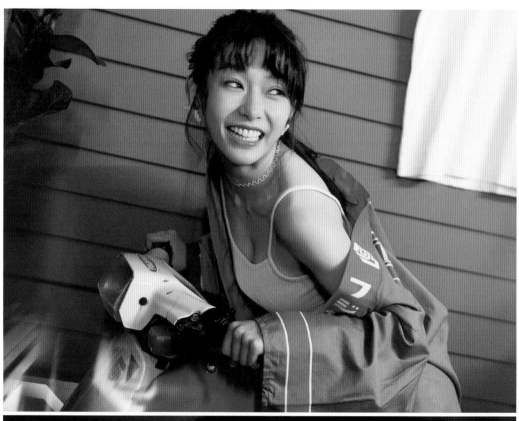

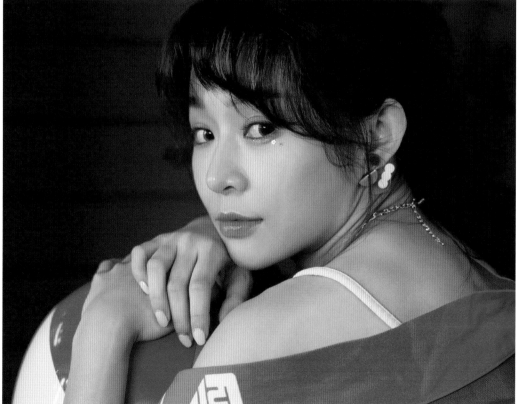

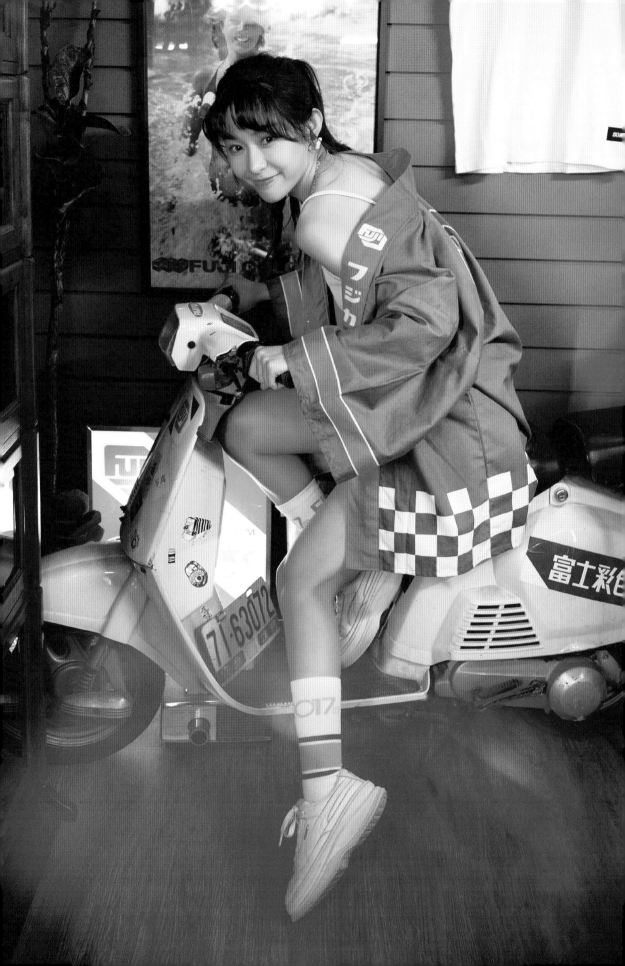

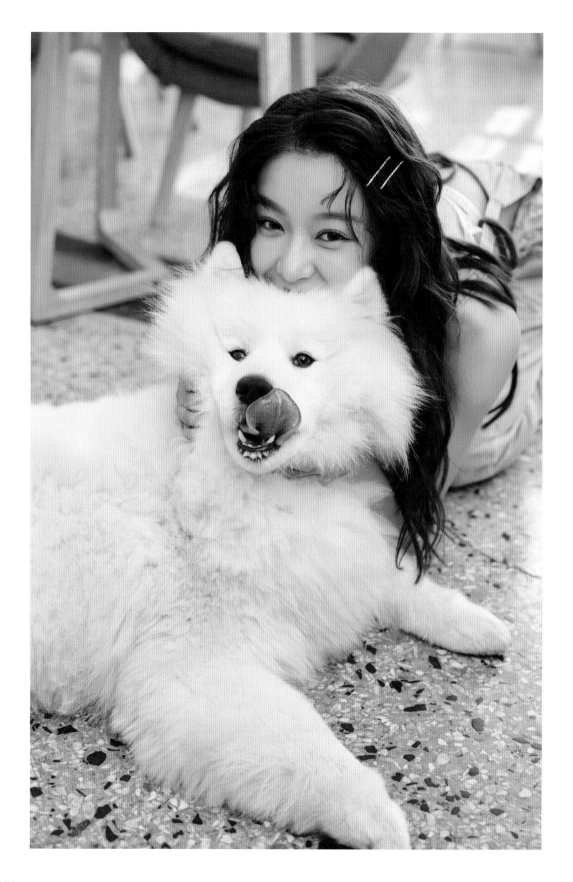

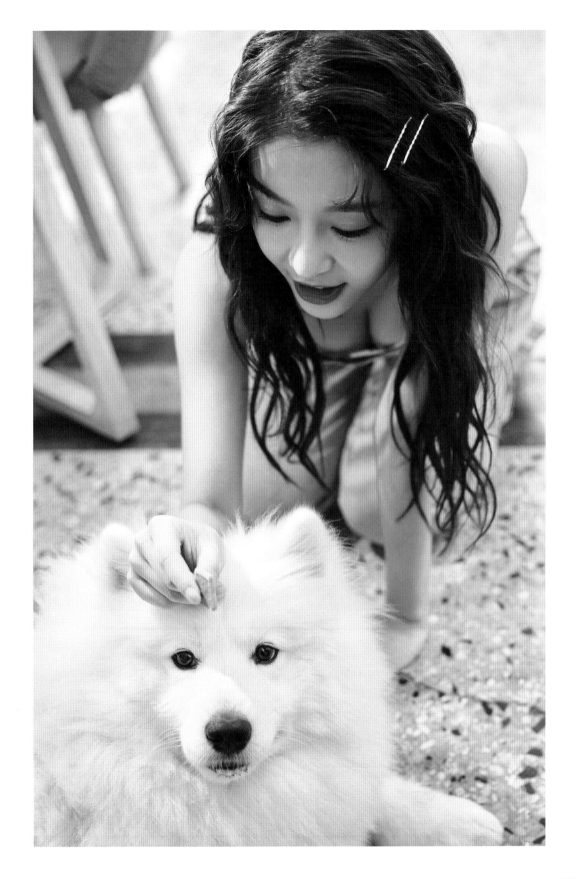

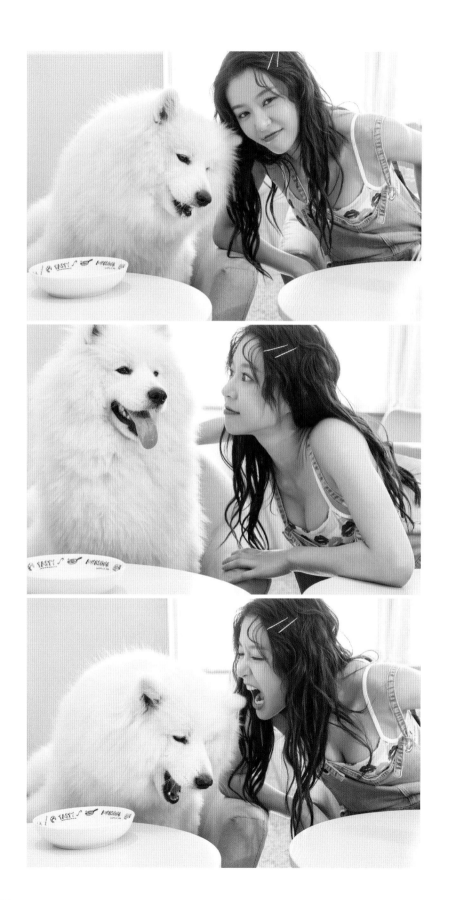

願
每一個喜怒哀樂，
都能帶給你正向的力量。

嘴角揚起，
其實就是這麼簡單。

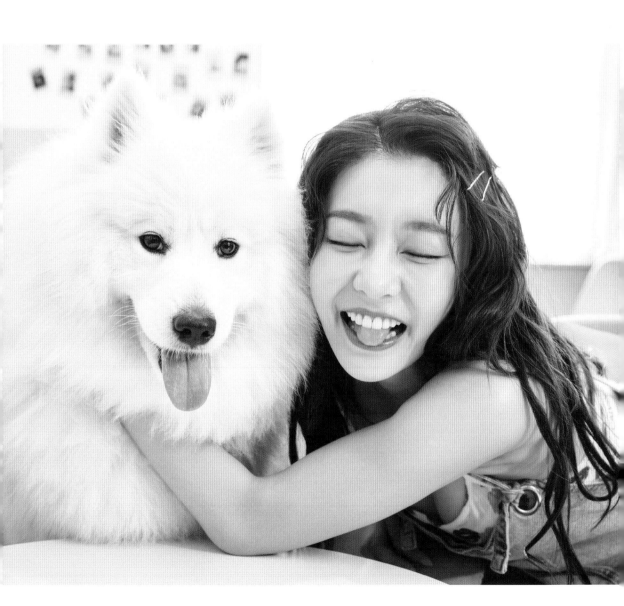

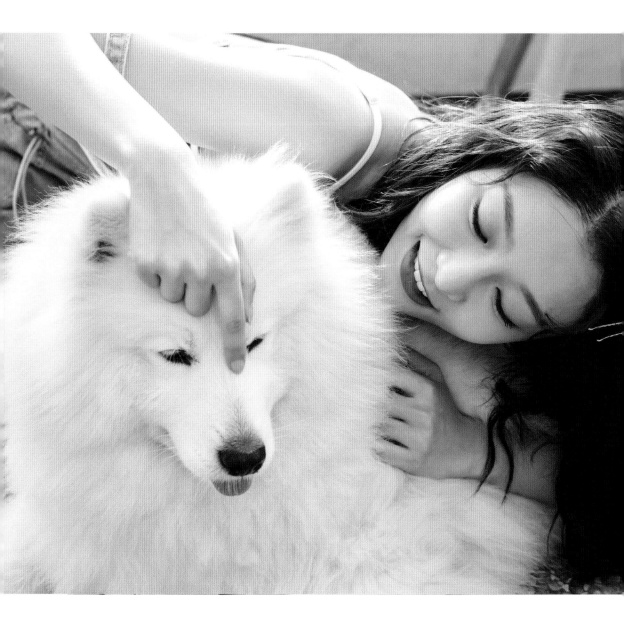

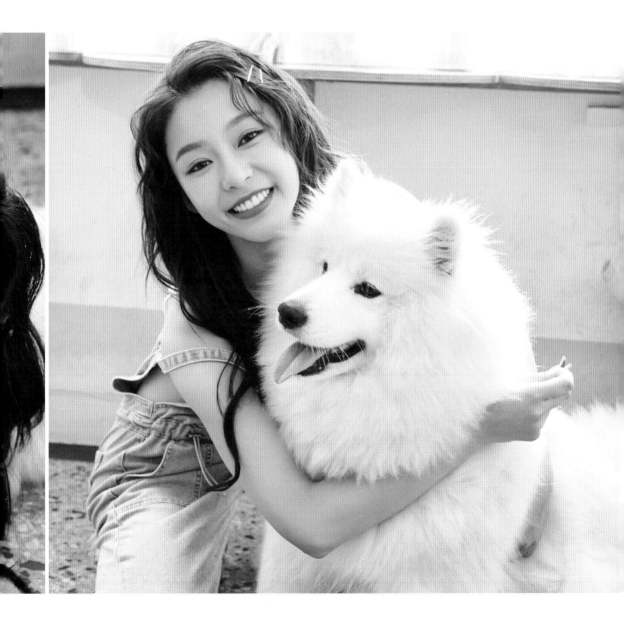

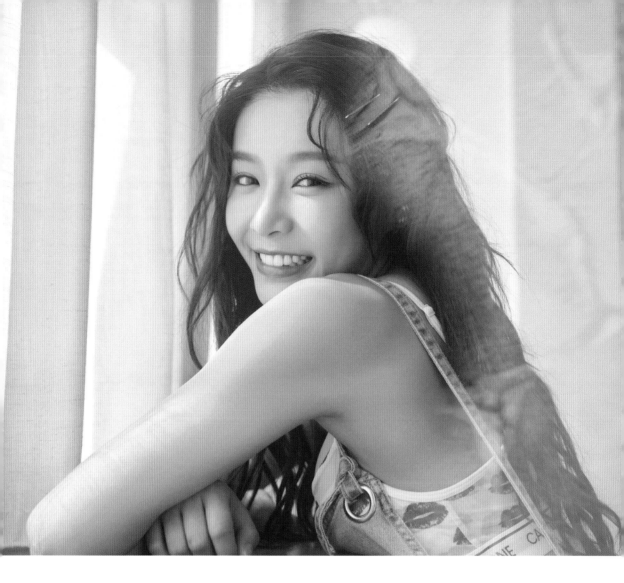

我以為，我的幸福裡，
不能少了任何人、事、物。

原來，
我從沒少的，
一直就是　我的幸福。

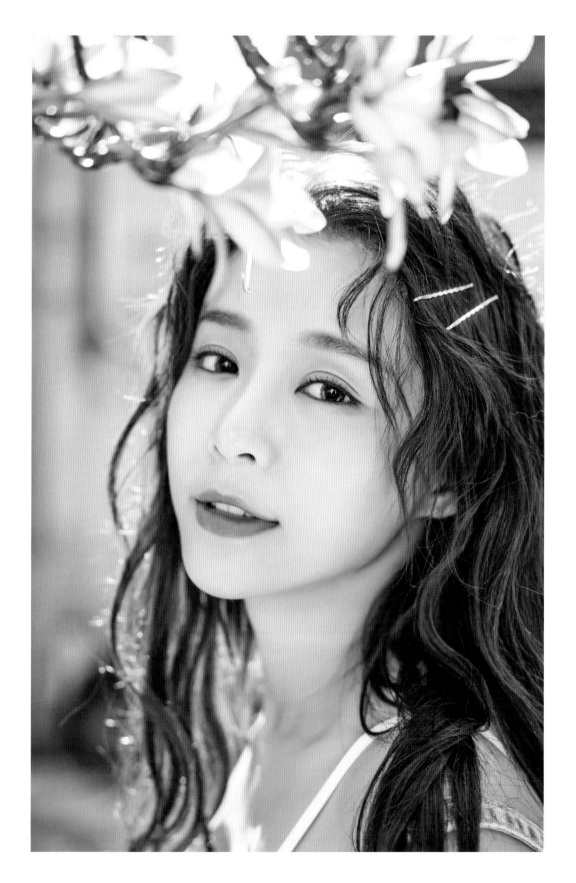

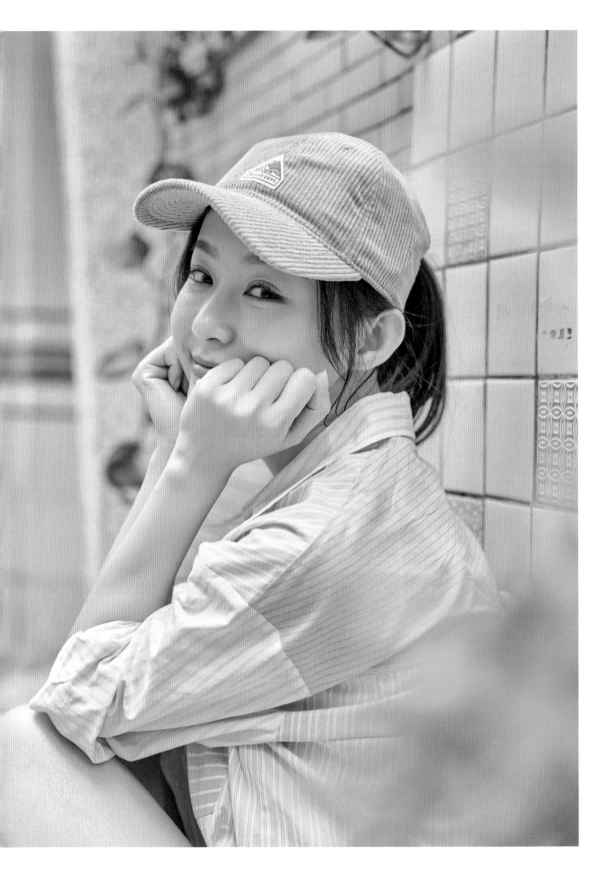

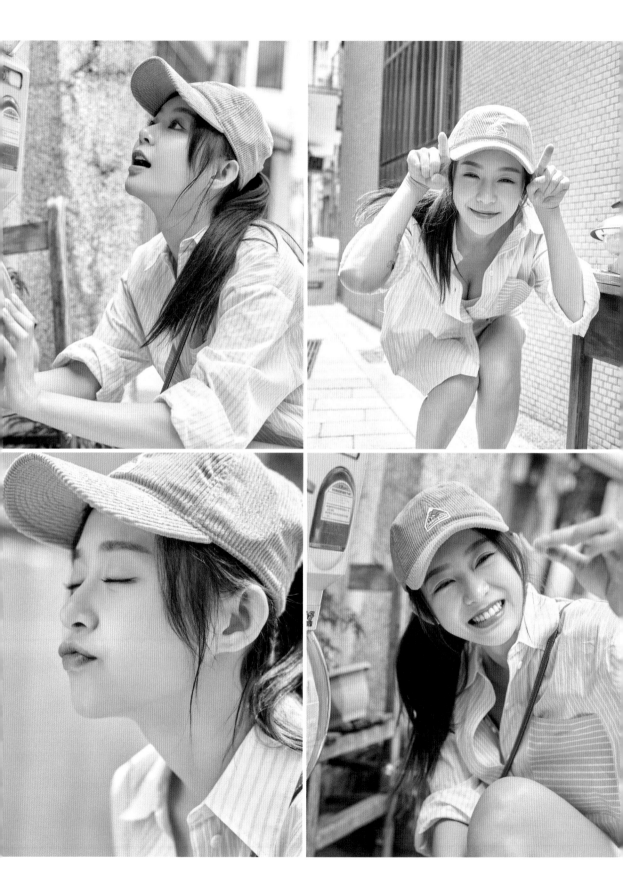

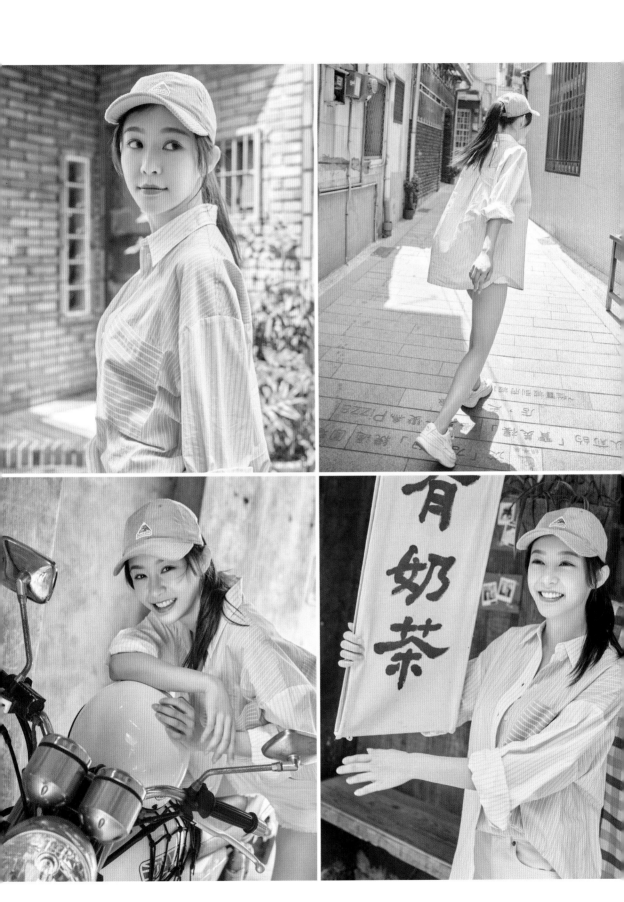

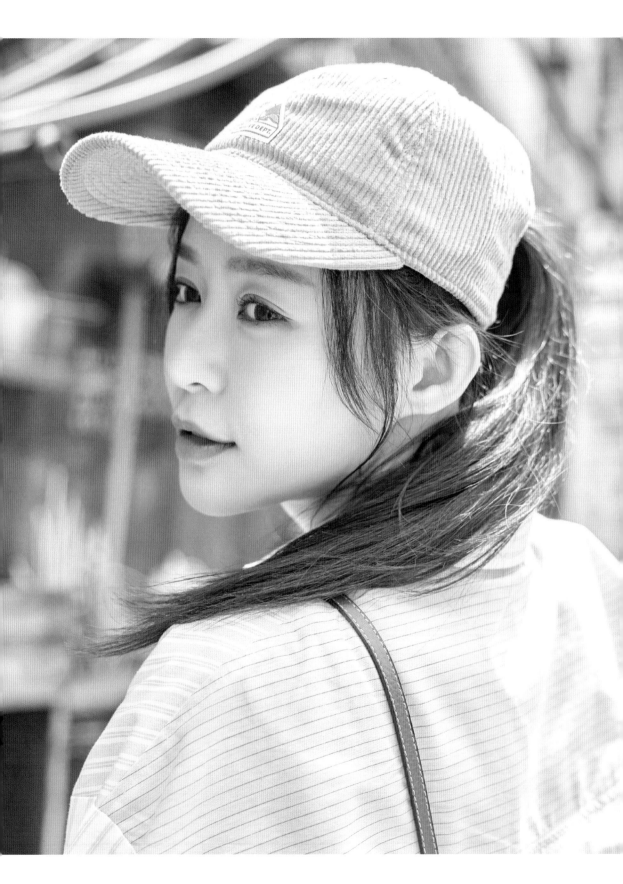

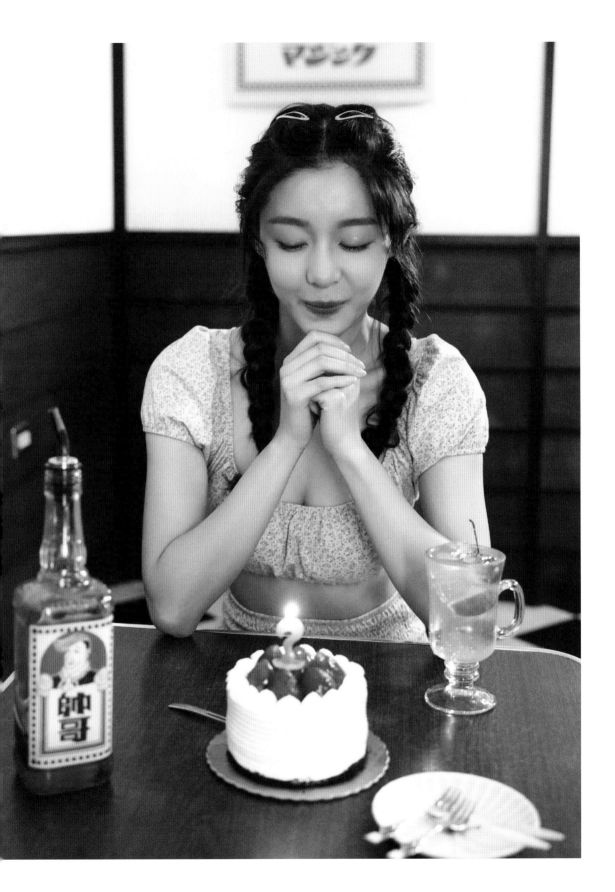

長大之後，
好像一直在忍耐各式各樣的惆悵或不快樂，
然後刻意將心保持平淡，甚至假裝積極滿足，

我們都別這樣了。

宇宙給了我們一個載體，我們卻自行超載病毒，
持續傷害身體跟心理，直到載體耗盡。

去下載那些值得存檔的美好事物吧！
用這副生命的載體，在生活裡創造各自的快樂。
病毒 out！
不下載，也不接受，
好好享受屬於我自己的人生！

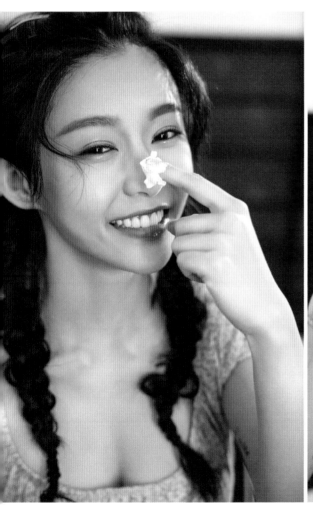
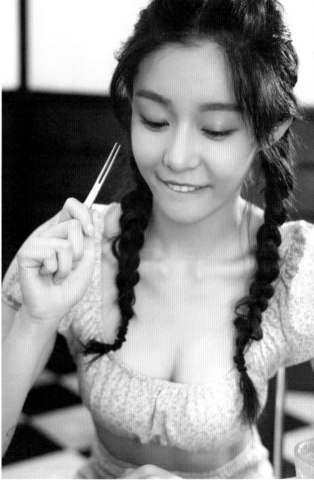

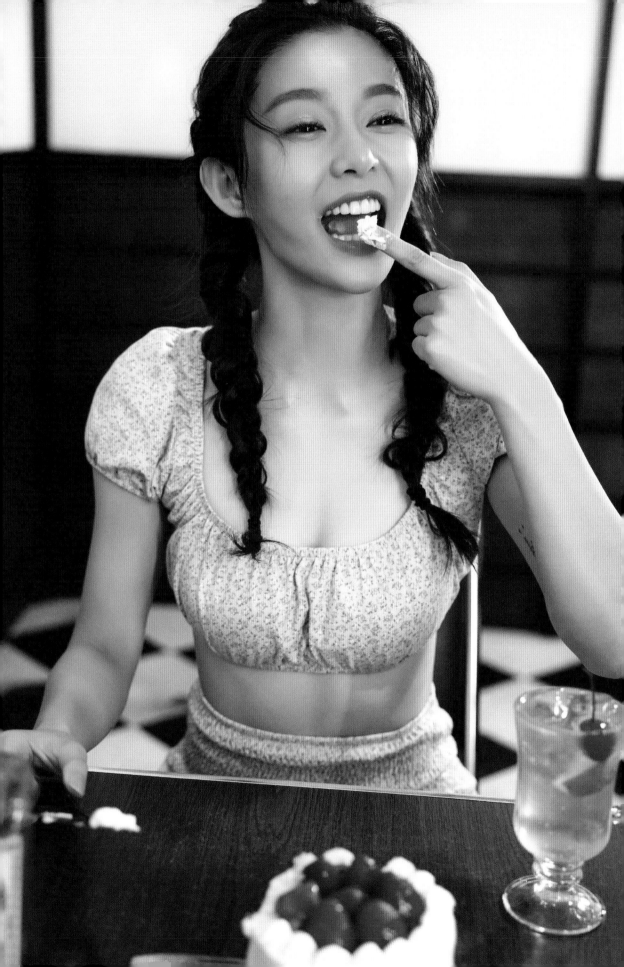

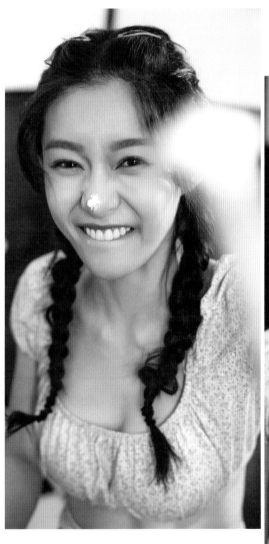

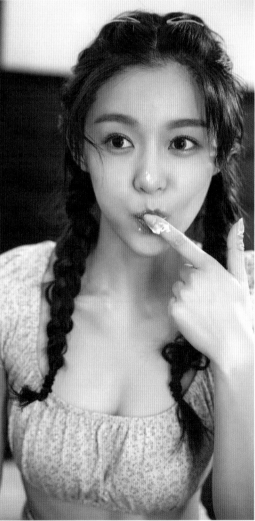

力求在自己的人生裡進步，
而不是渴望別人成功的人生，
忘了認真經營自己的生活。

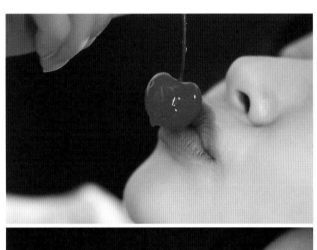

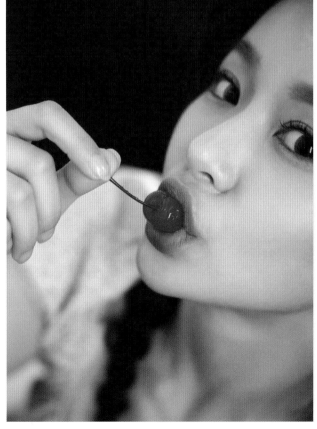

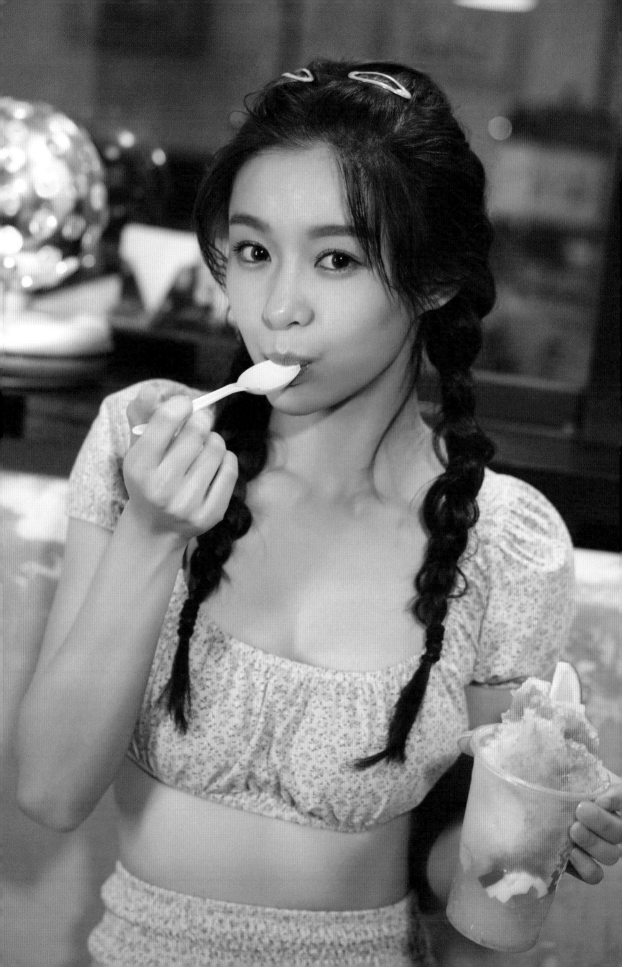

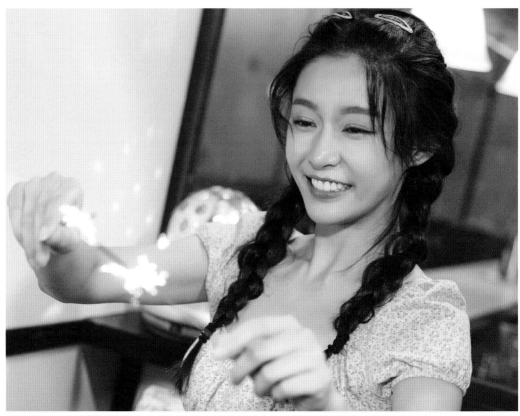

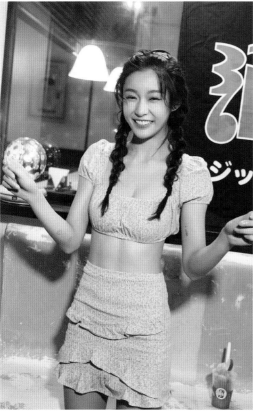

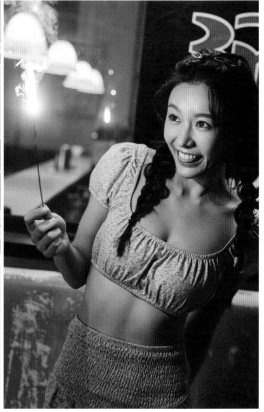

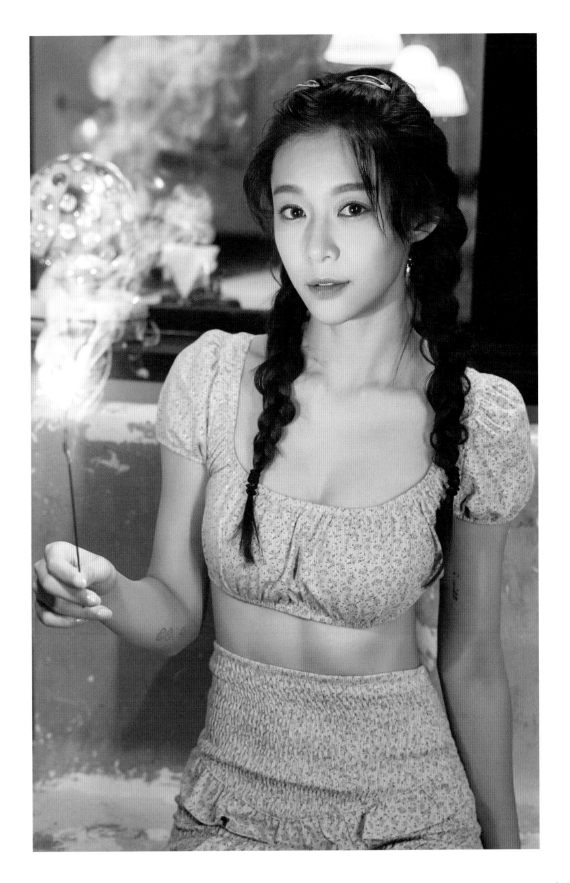

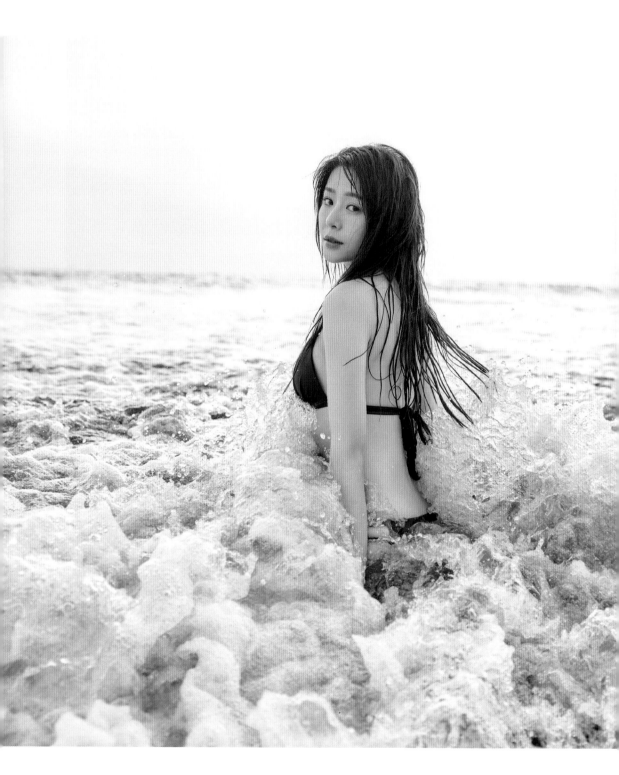

02

/

這就是我。

This is Me.

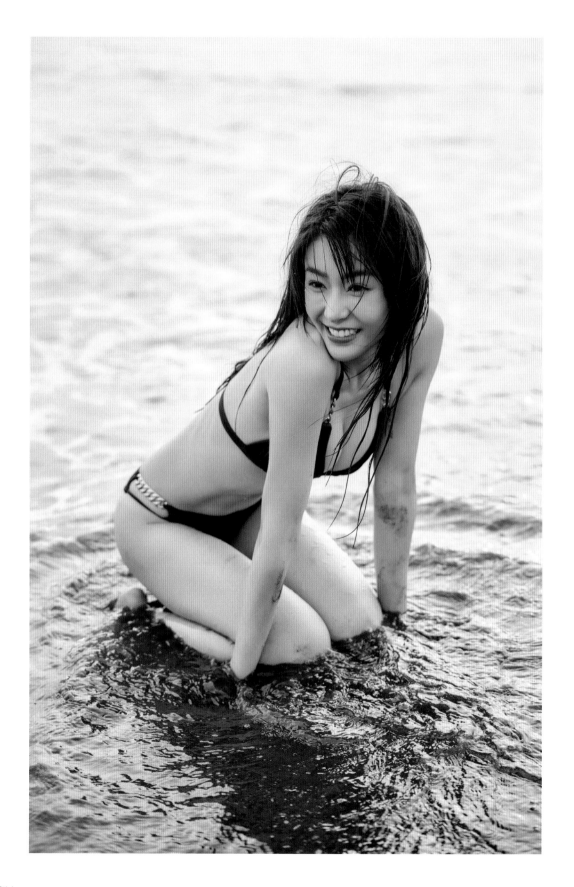

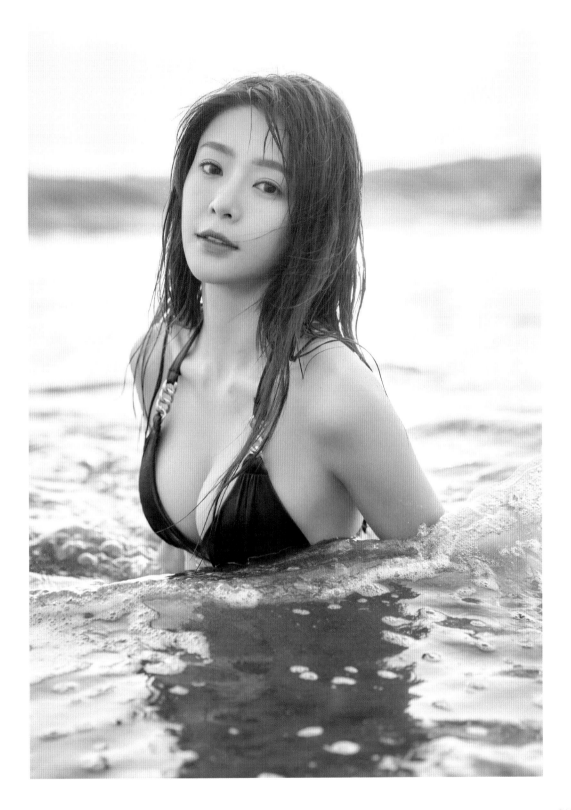

我是夏天的搖滾

冬天的慢搖

春天的爵士

夏天的雷鬼

我的慵懶如水 沉默如冰

我在你的空氣裡 恣意的藍

我的小世界卻是一片灰

那片綠色清新送給你

紅色貪婪留在我心底

焚燒後的大地色 溫馴的賣乖

安全的存在 並隱形在腦海

白色的你愛上黑色的我

我卻愛上那個黑色的你

原來世界最美的顏色 從來不是清澈透明

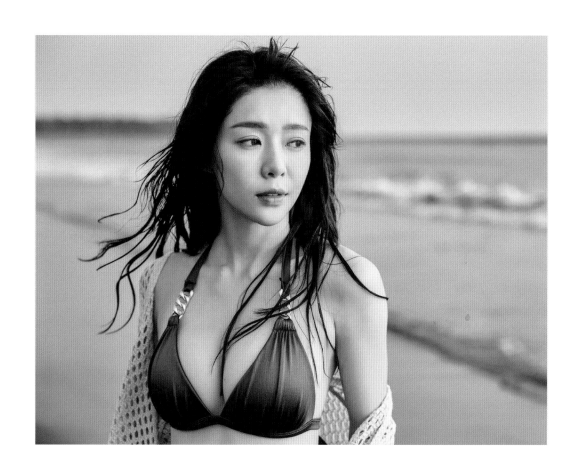

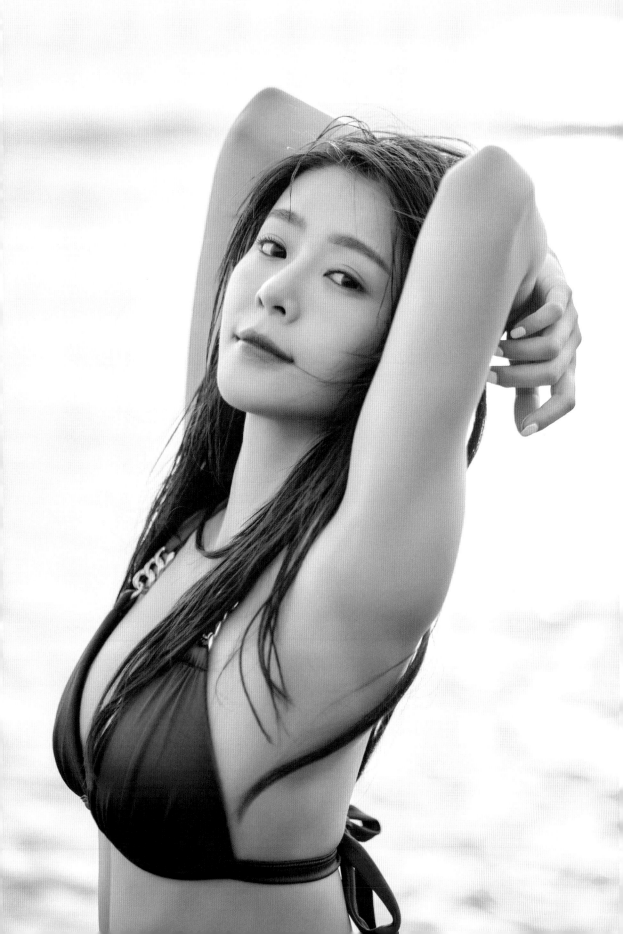

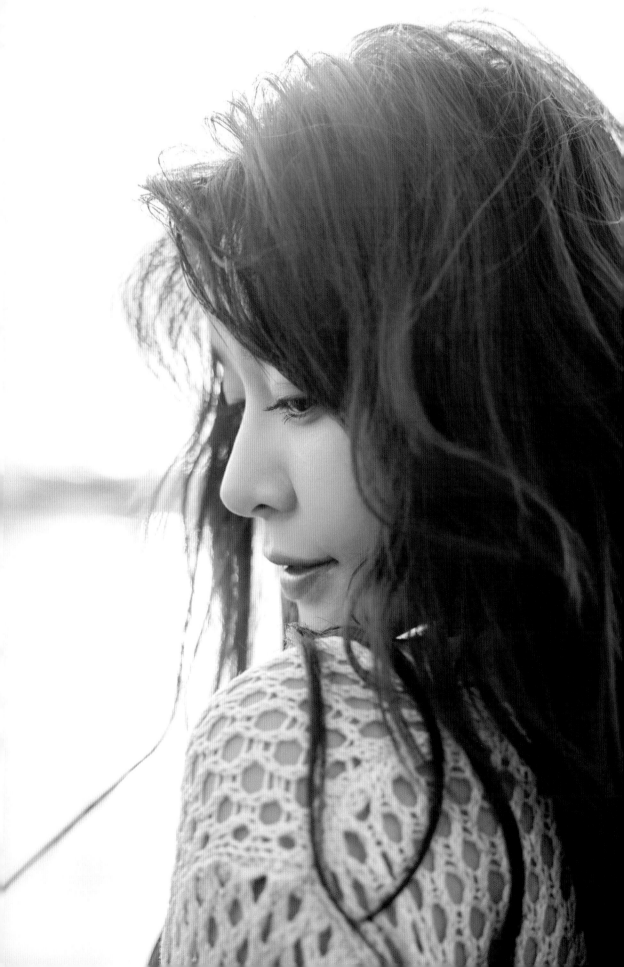

不管你昨天經歷了什麼，
隔天世界依然平靜，
照樣日升日落。

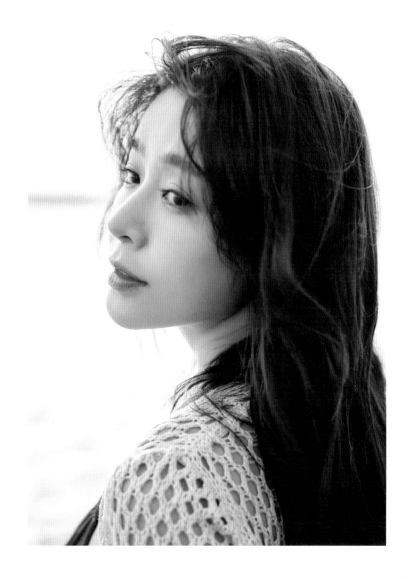

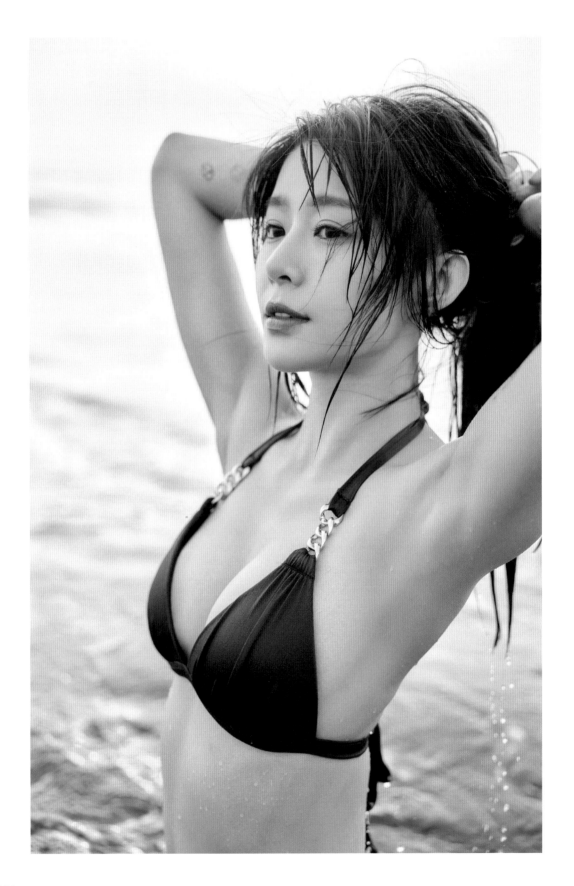

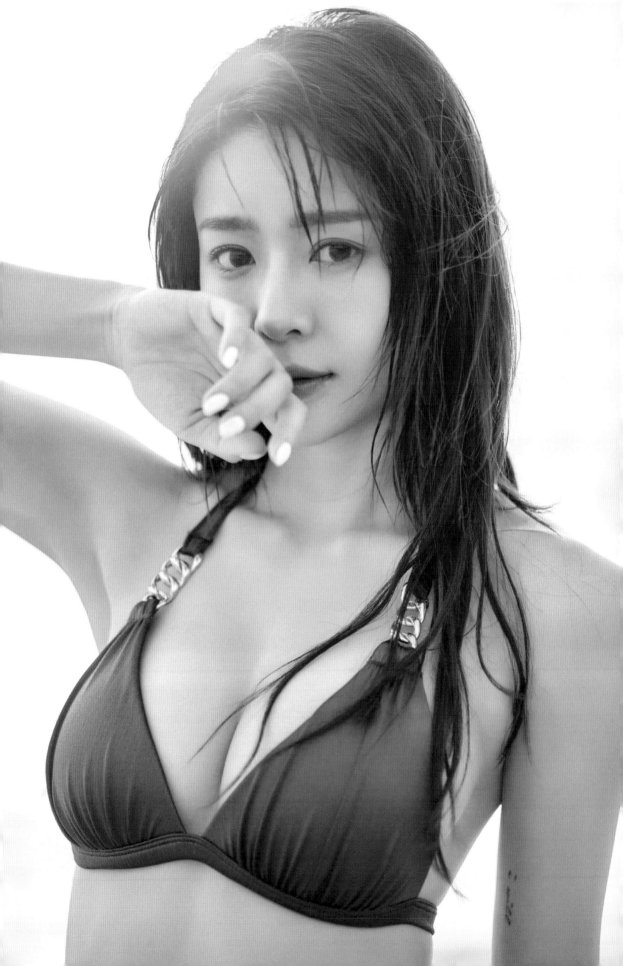

不必想太多，也不必想太遠，
我終於學會，
順其自然。

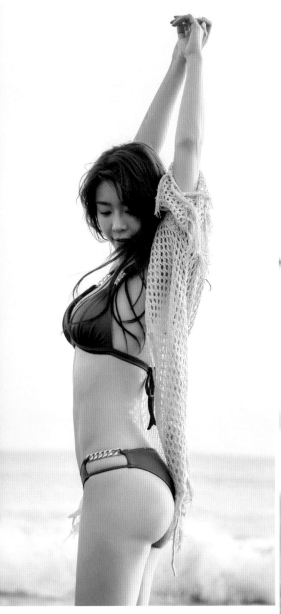
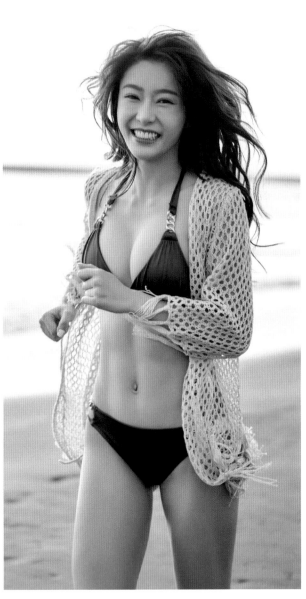

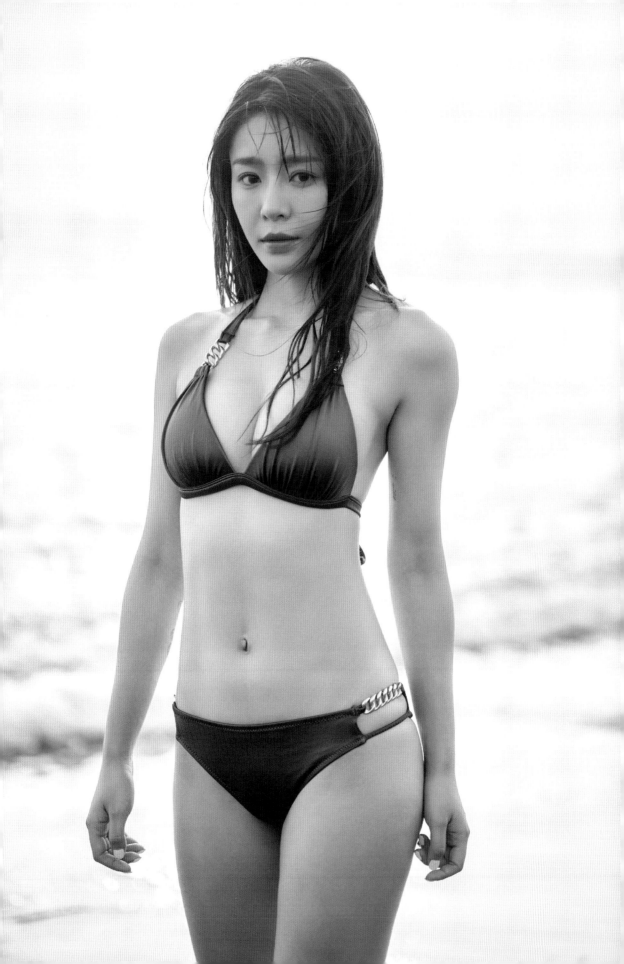

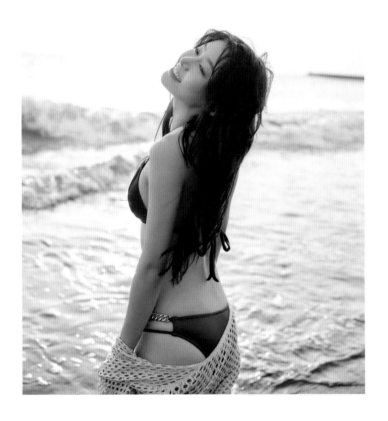

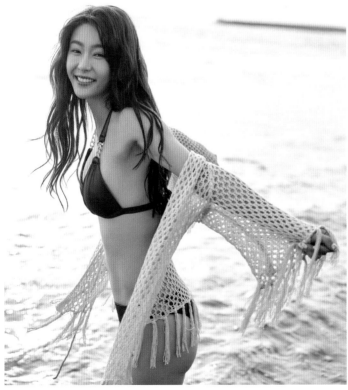

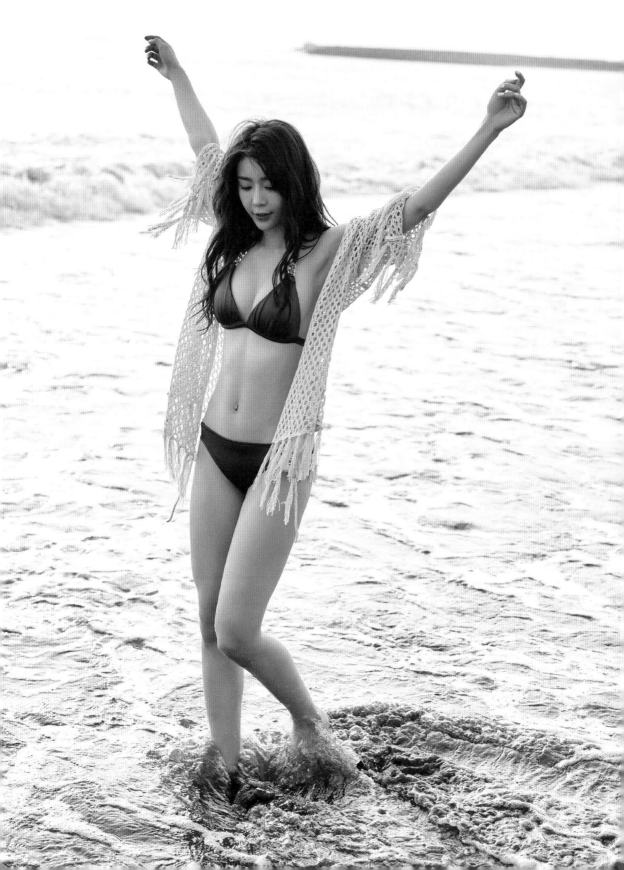

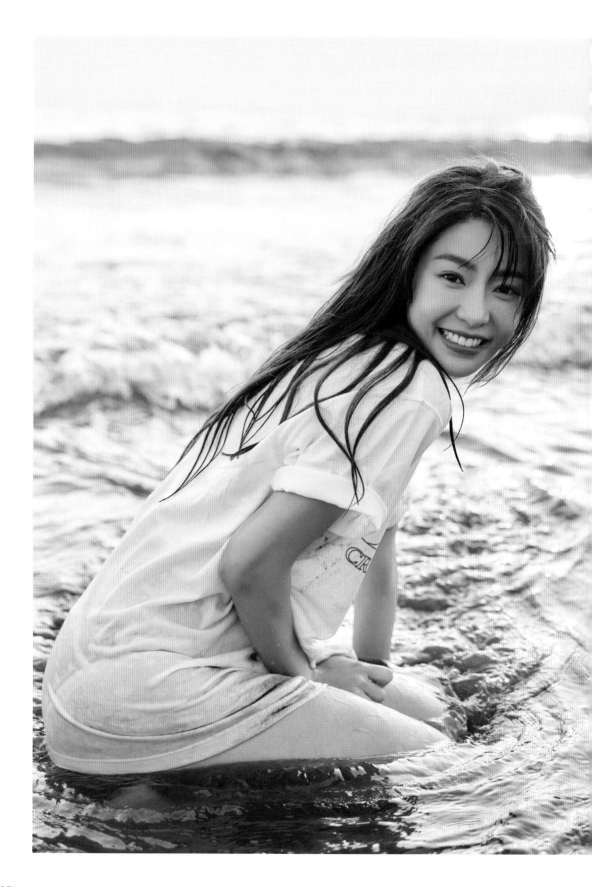

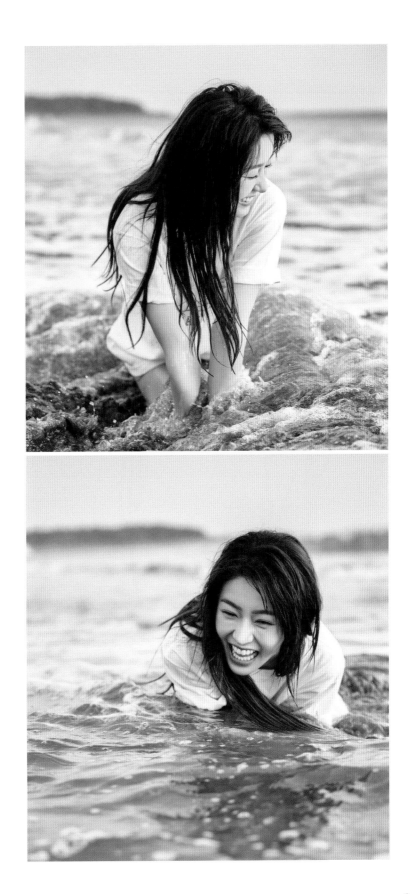

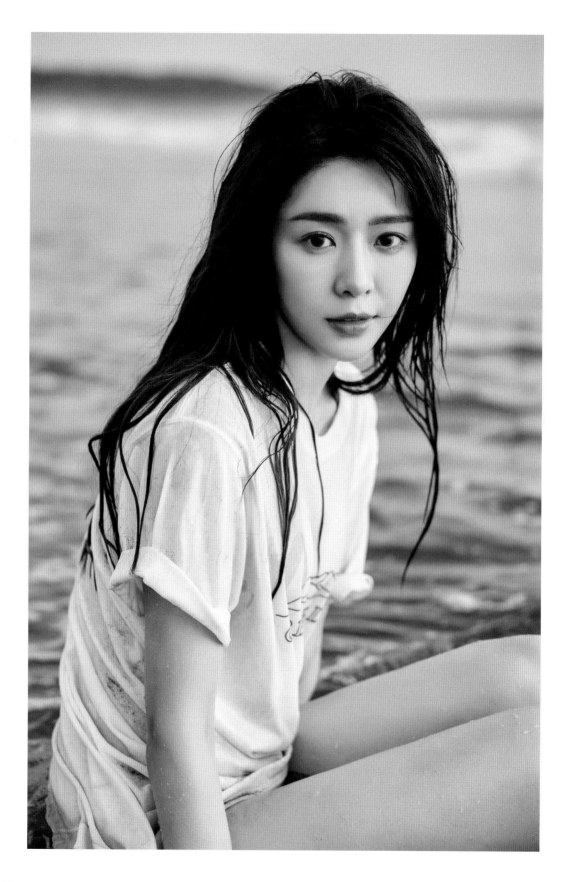

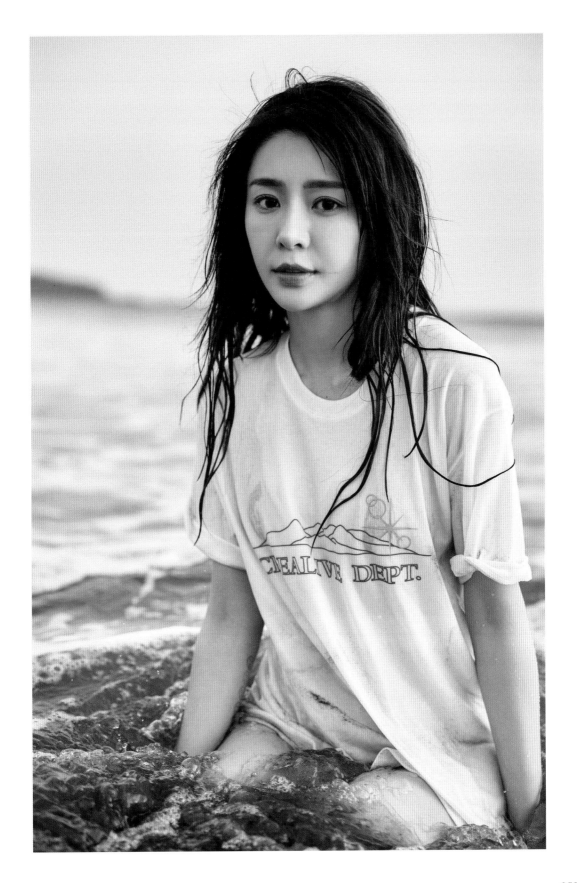

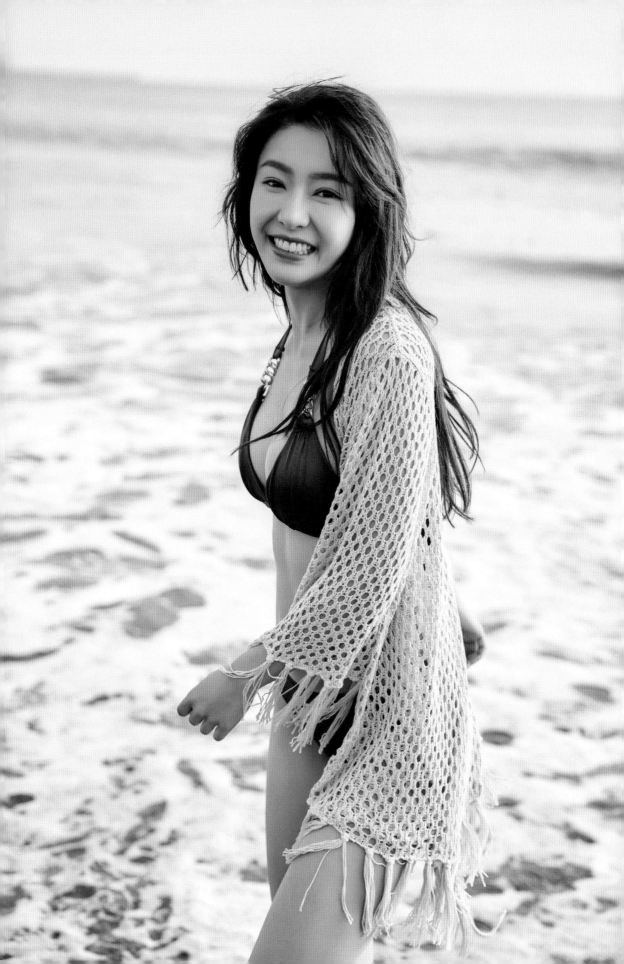

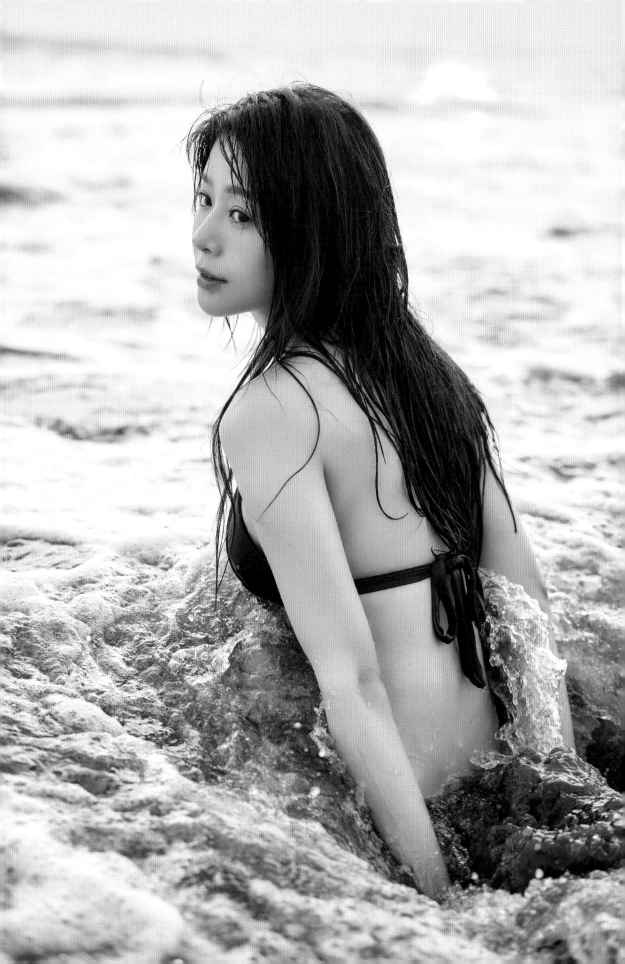

人魚為了尋找愛情，放棄了水，
天真地爬上岸才發現，
那雙屬於人類的腳隱隱作痛，空氣也刺鼻，
擱淺在潮起潮落的岸邊，
最後卻也只能化成泡沫。

她是童話故事裡，
那個唯一結局沒有幸福快樂的公主。

她只是，忘了愛自己。

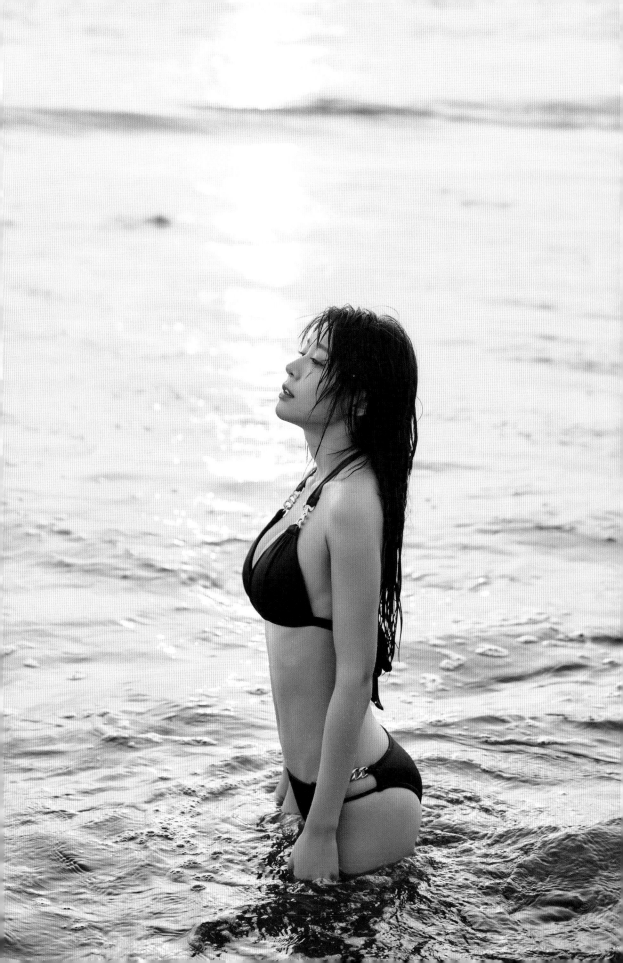

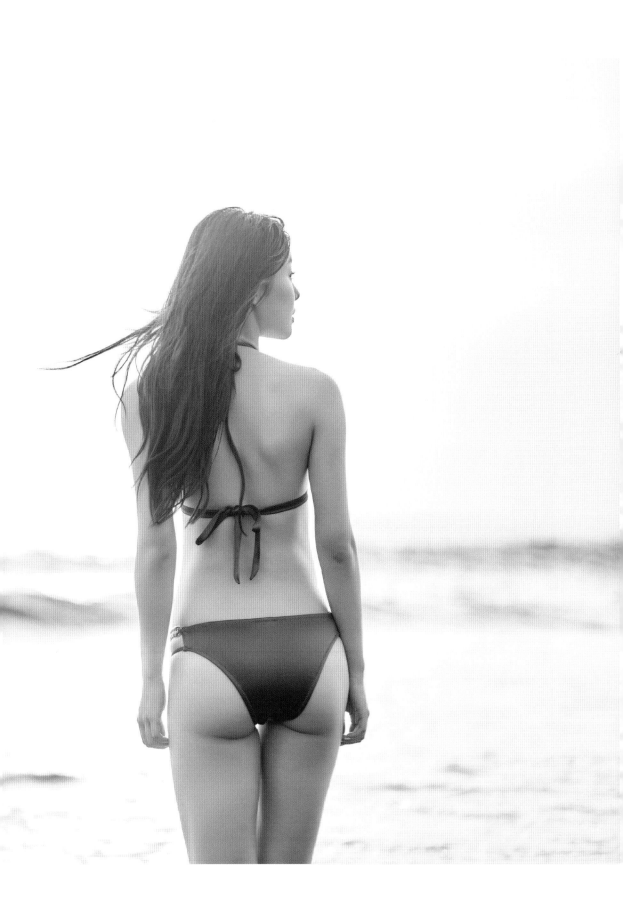

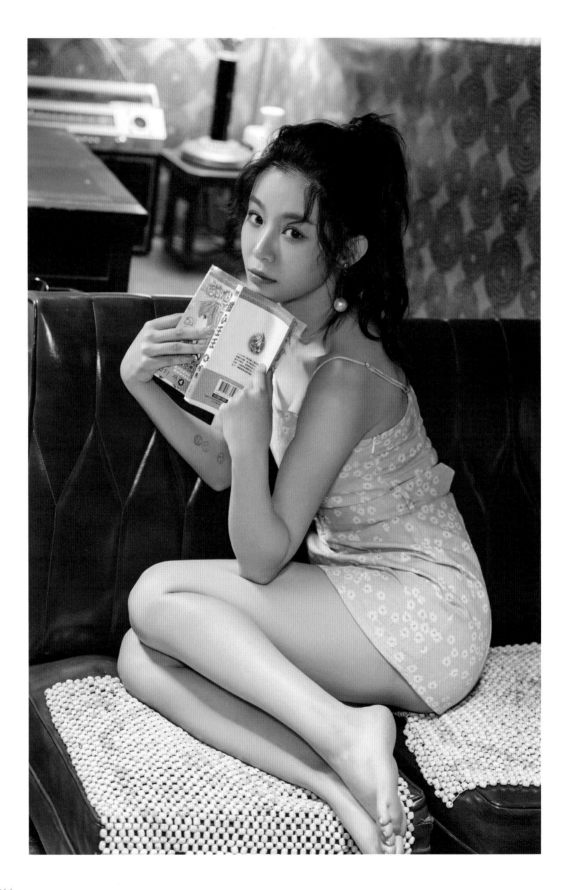

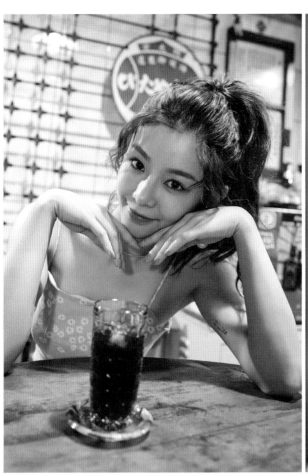

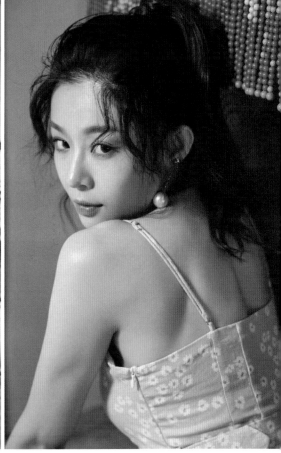

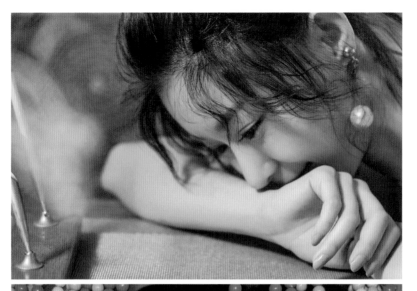

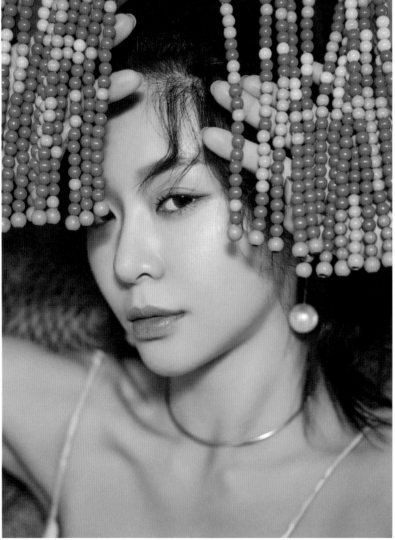

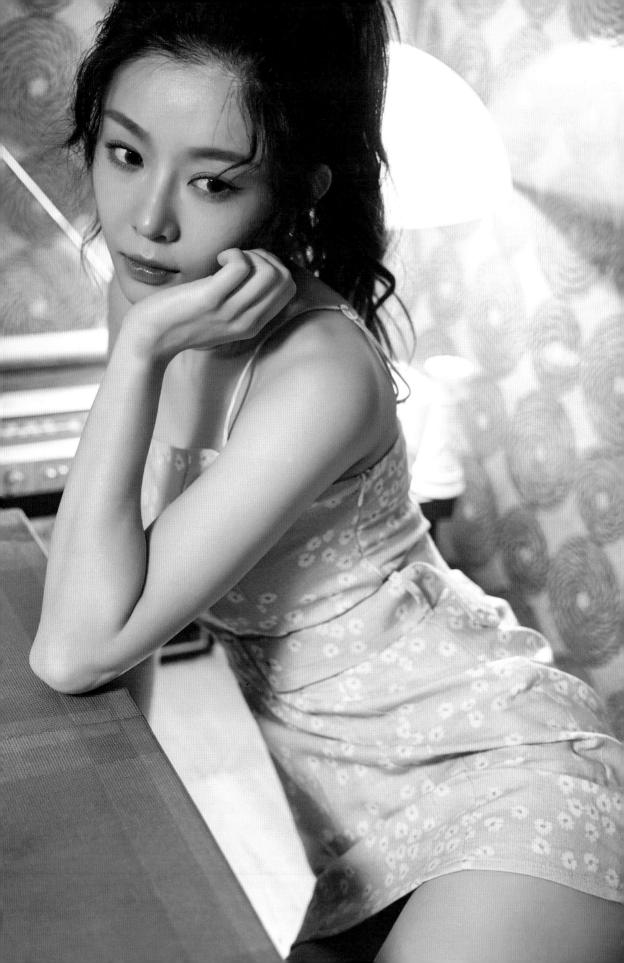

純情の me
植物の Yu

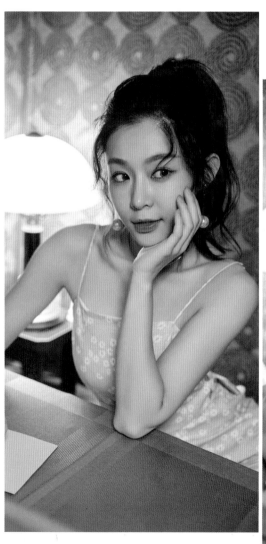

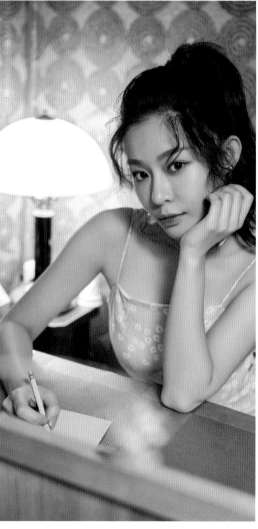

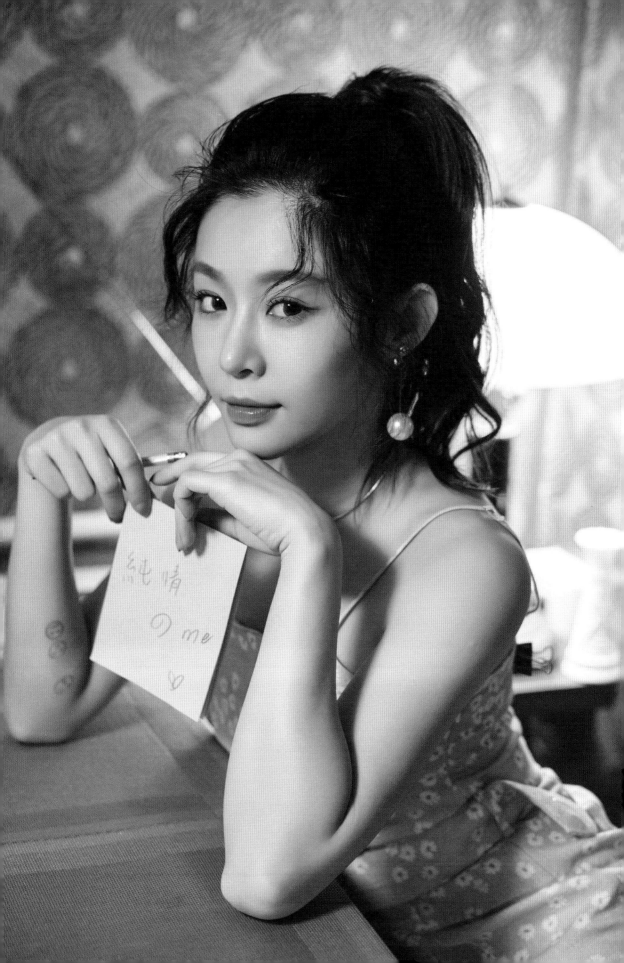

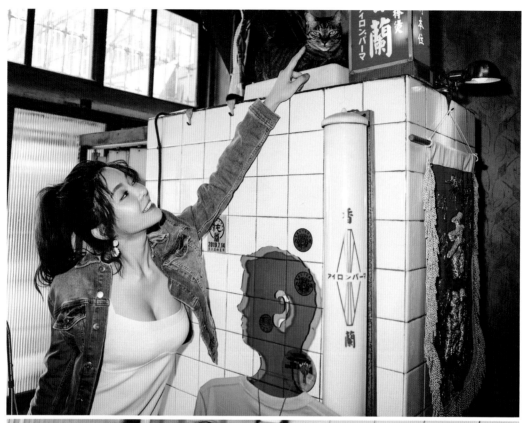

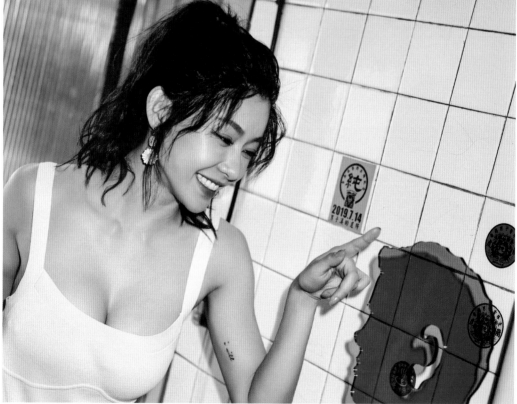

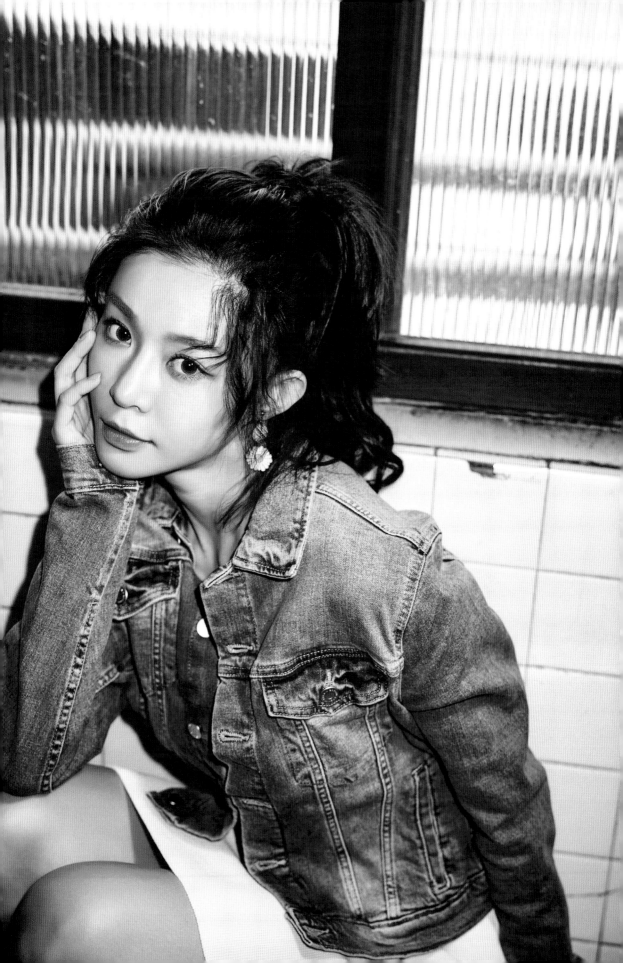

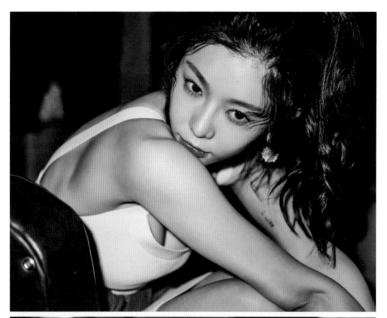

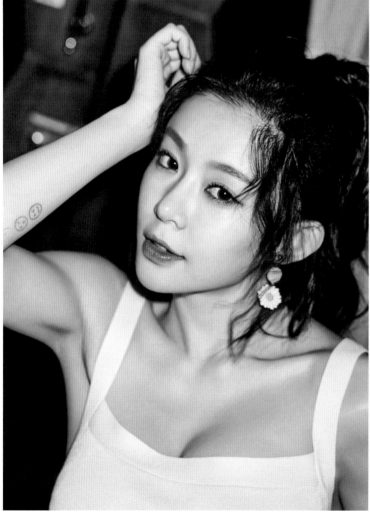

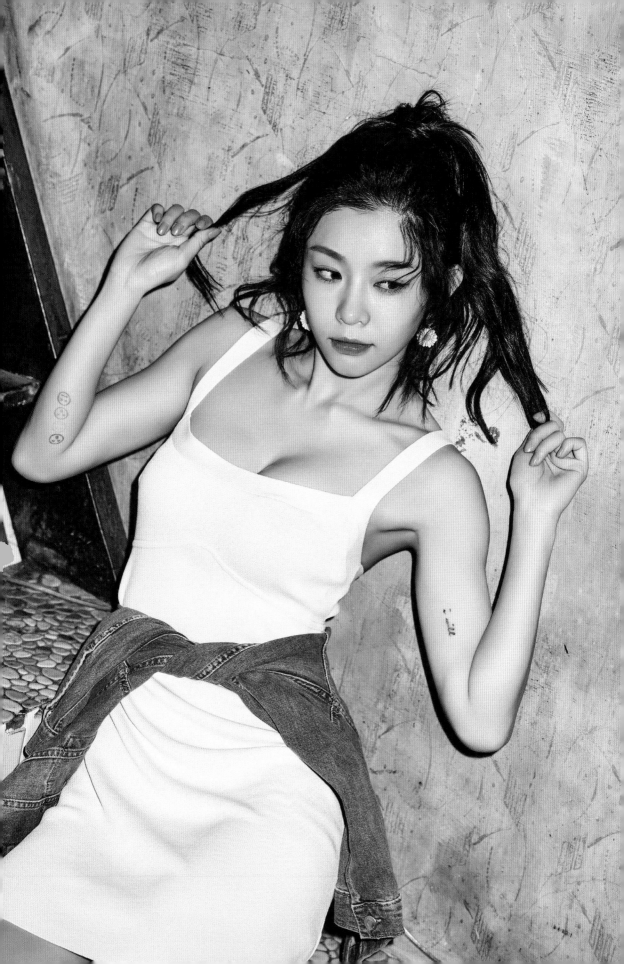

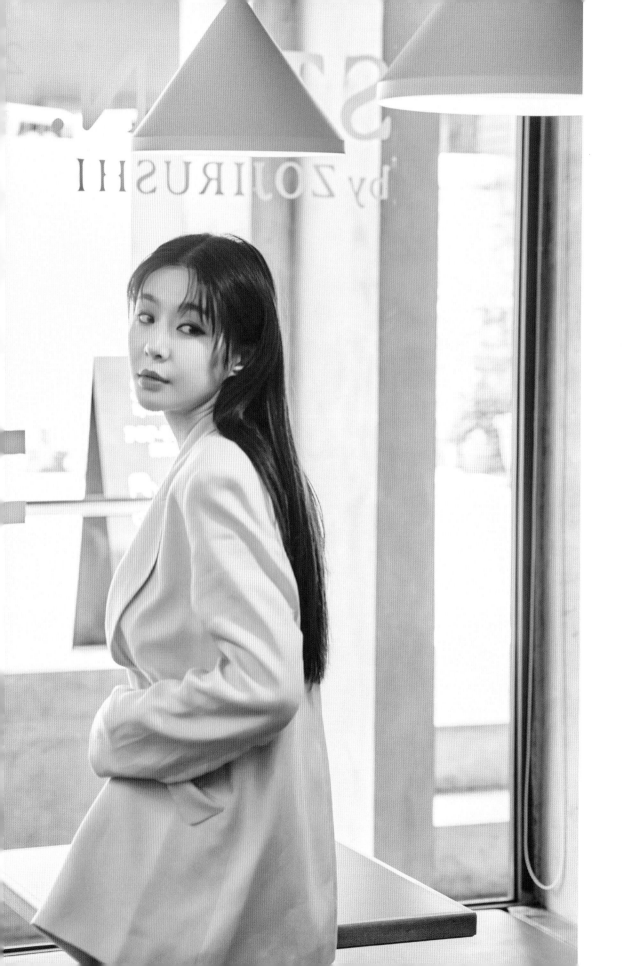

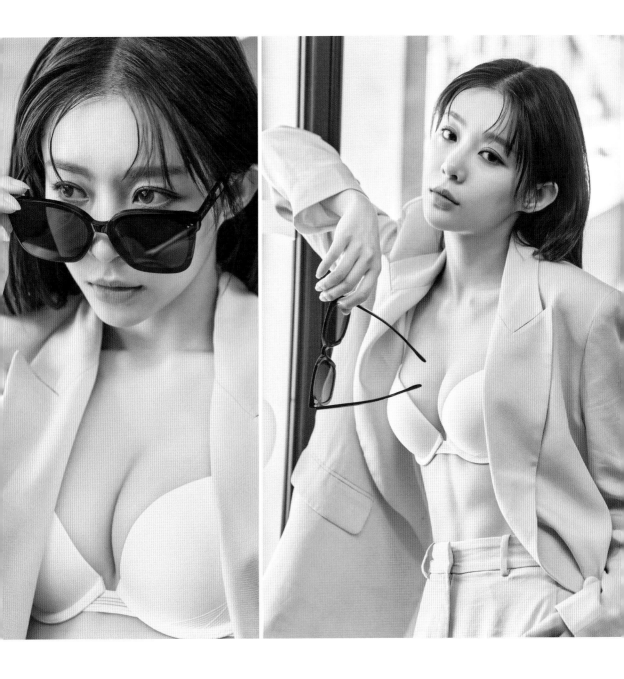

對付人生的困境，
我的方式是，持續和自己對質，正面面對自己，
在它出現時，追蹤它並重複打擊它，
直到它消失在生活中。

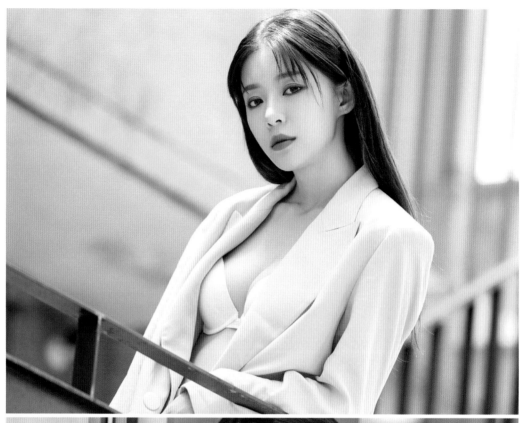

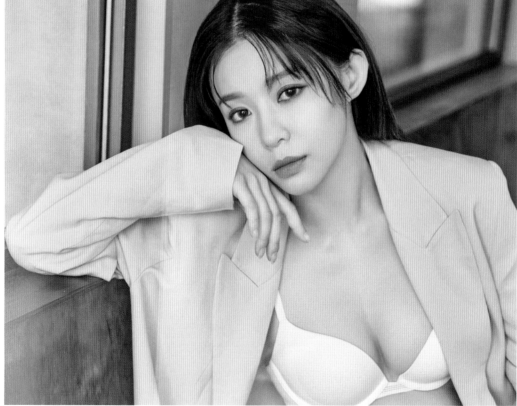

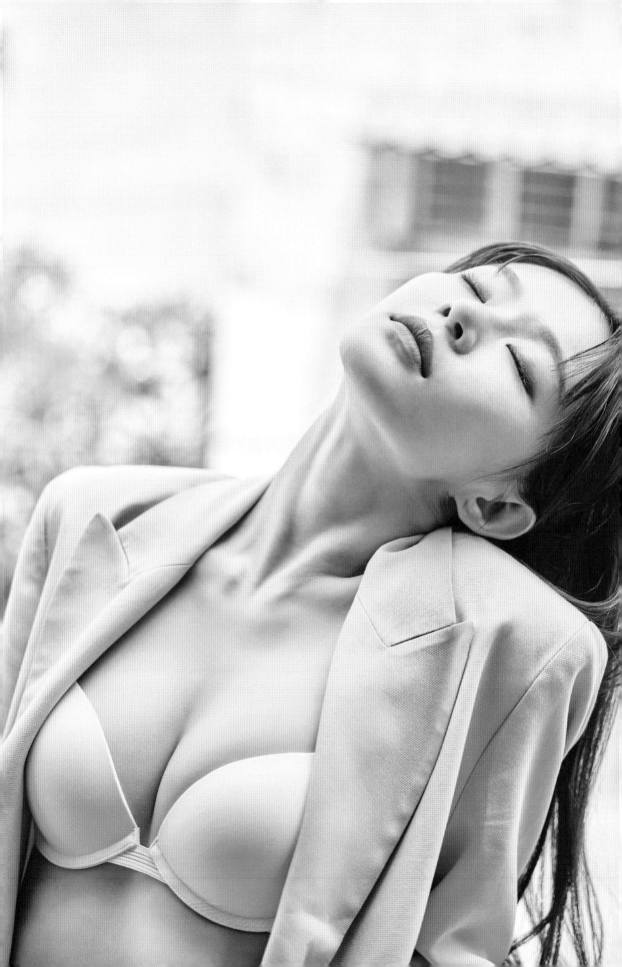

03

安靜時間 。

Quiet Time.

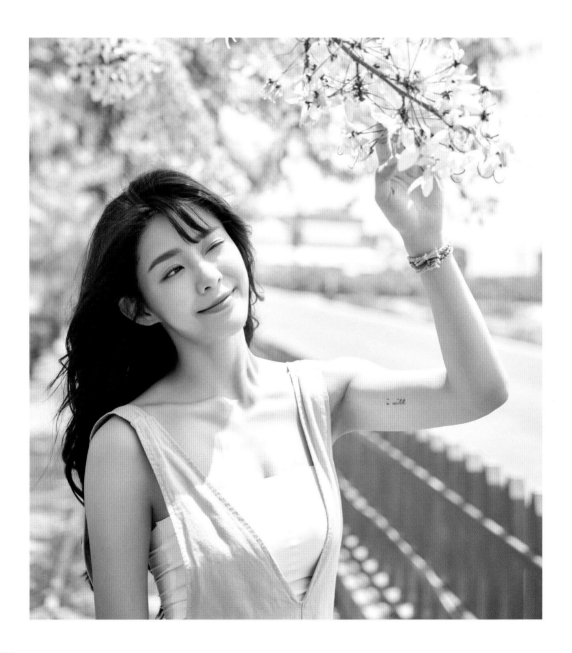

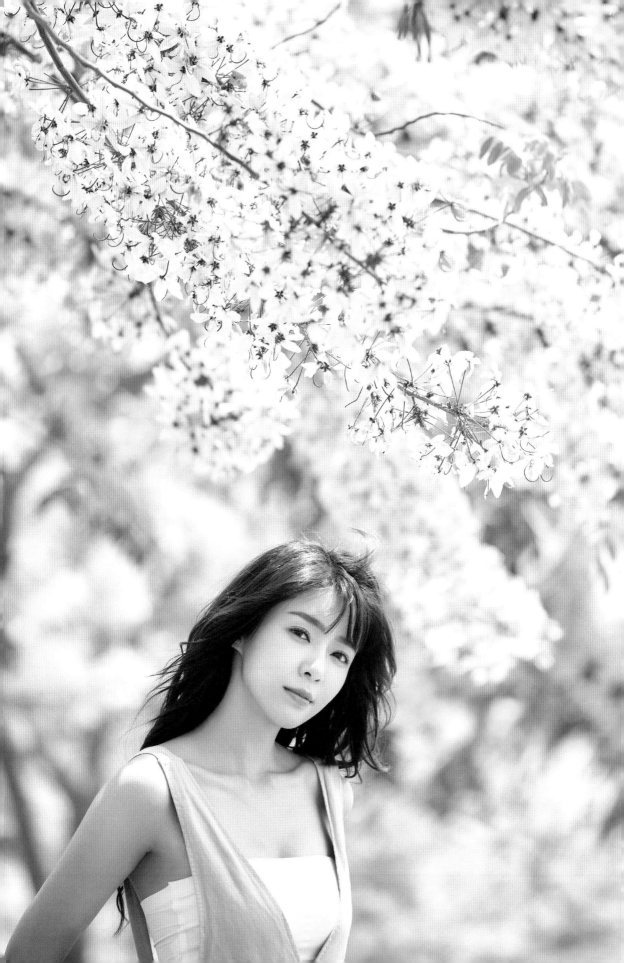

我把我右邊的耳機給你，
這樣，我們就能在同一個頻率裡面，
欣賞一樣的美好。

就算音樂停止，收回了耳機，
夢裡還能相遇。

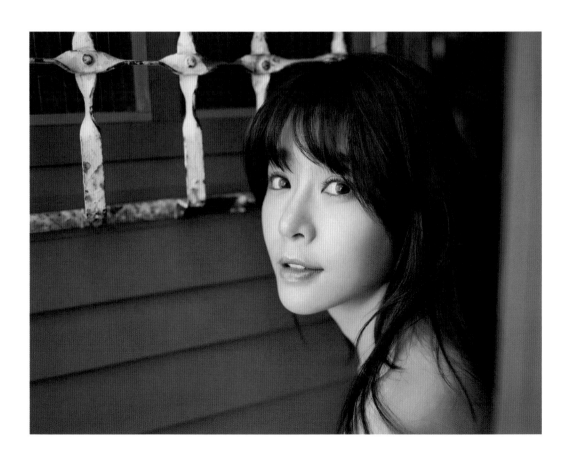

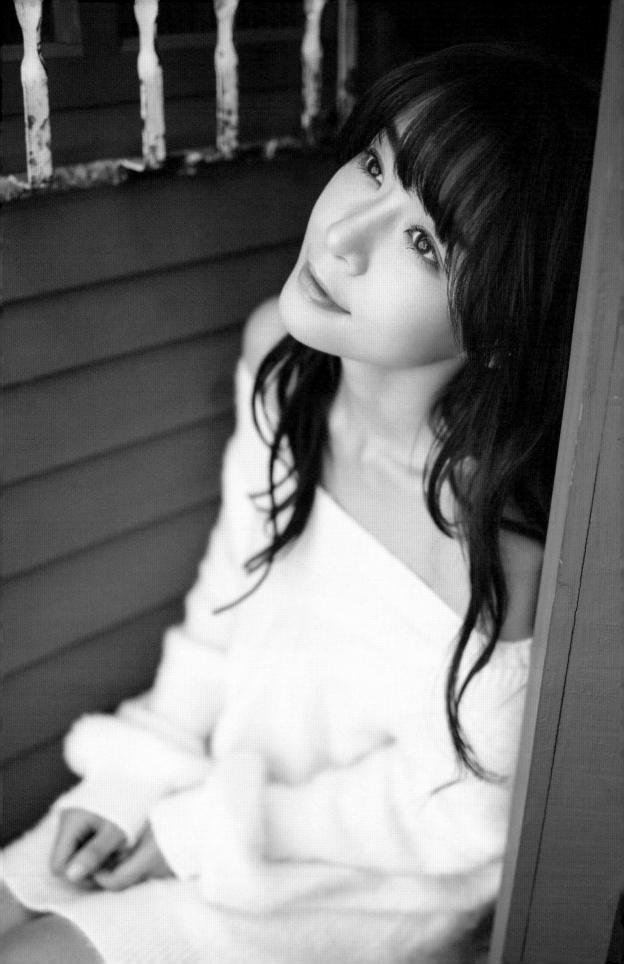

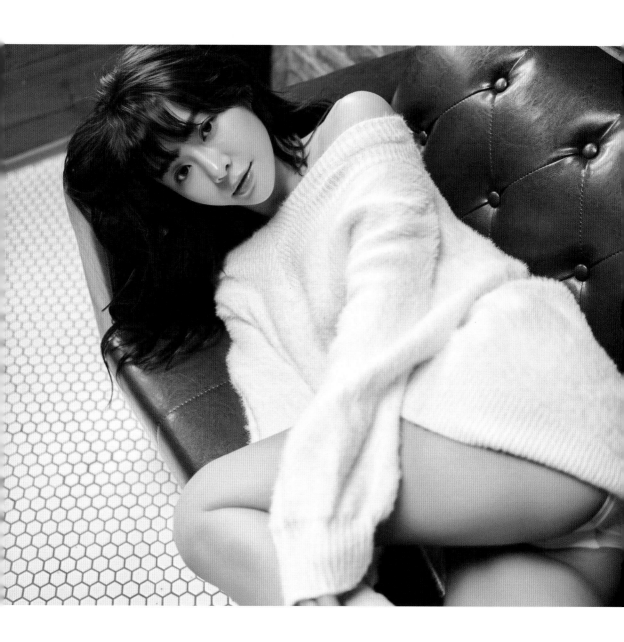

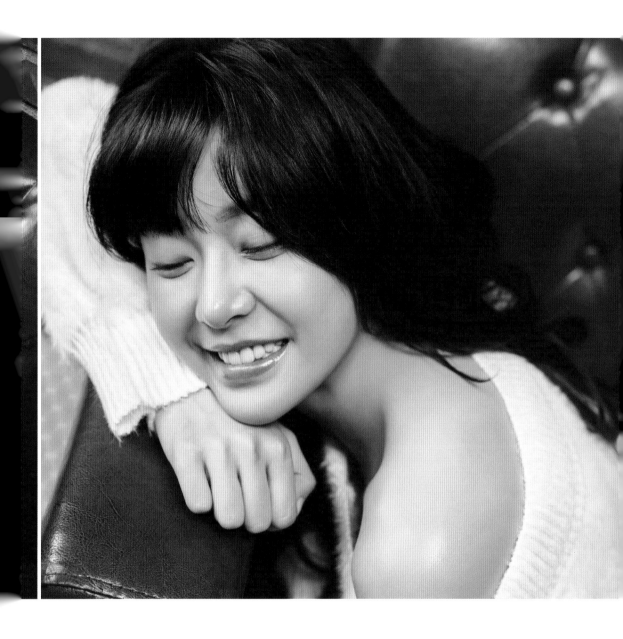

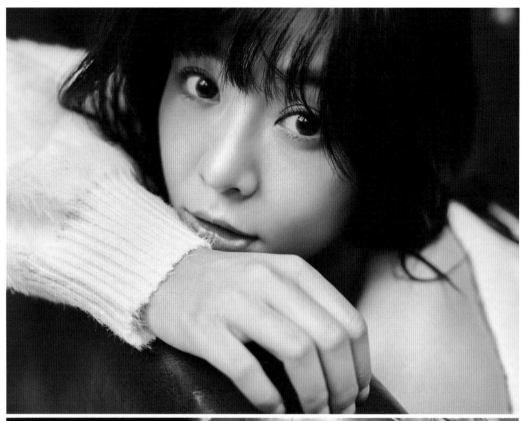

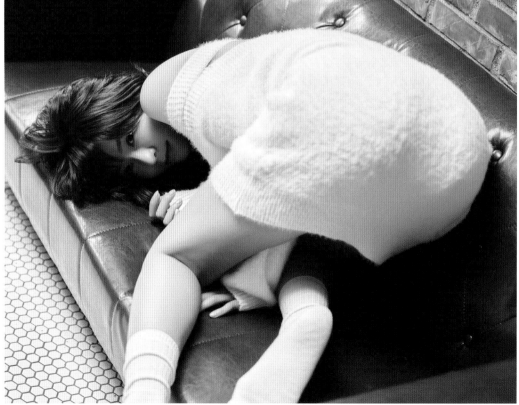

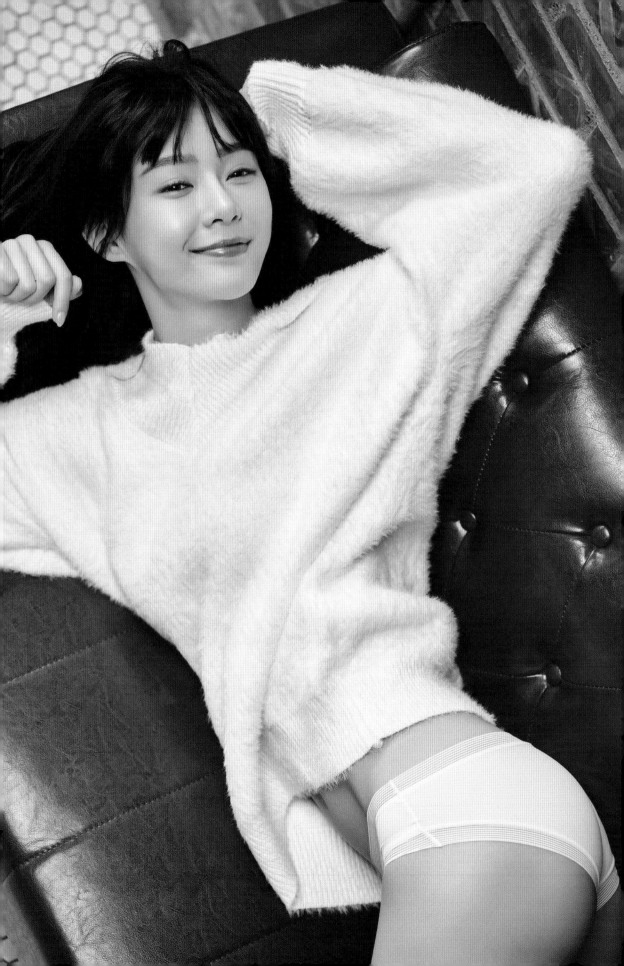

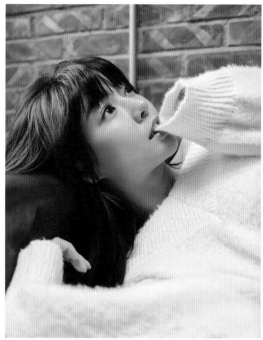

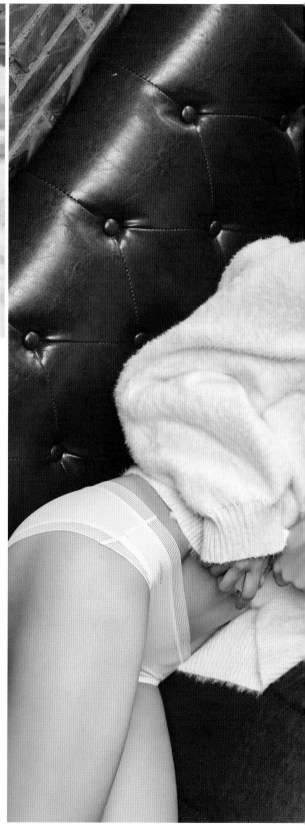

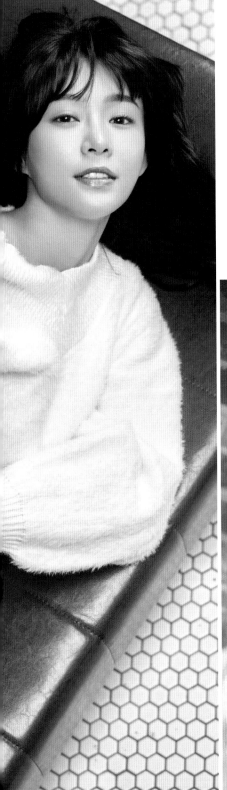
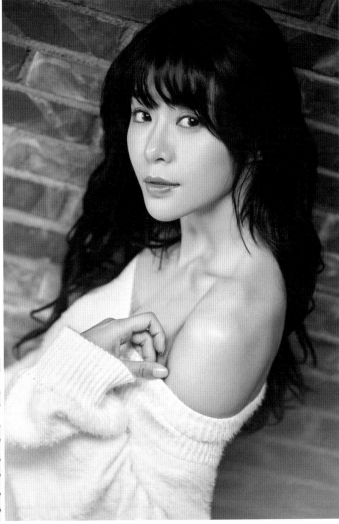

日子，

一半煙火，一半清歡，
一半清醒，一半釋然。

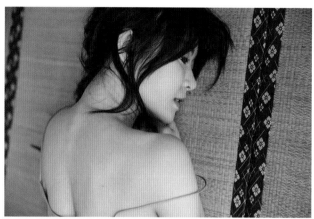

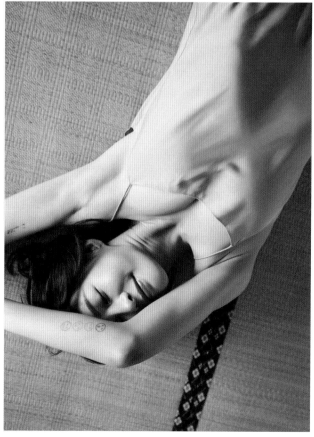

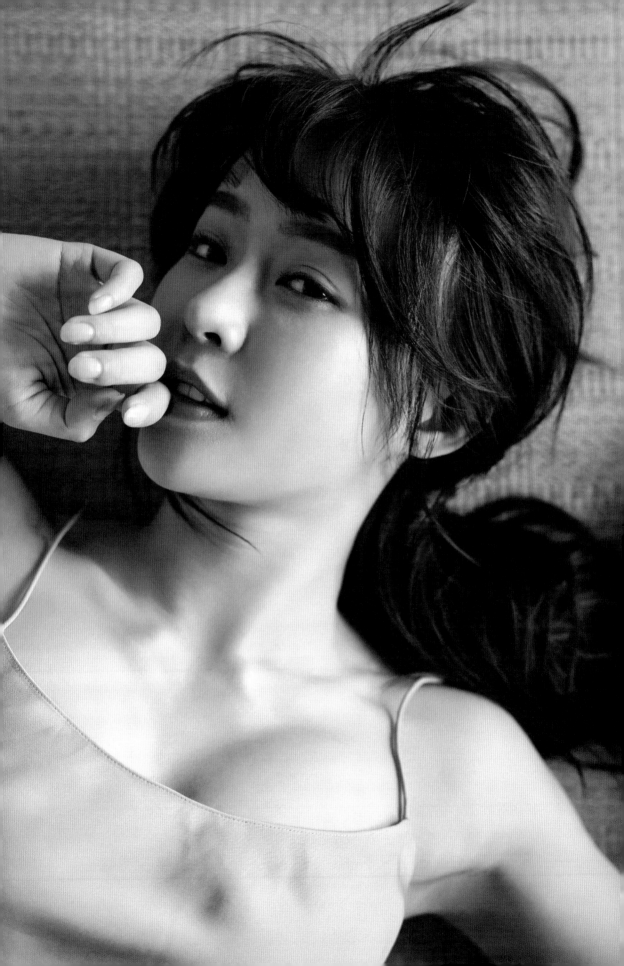

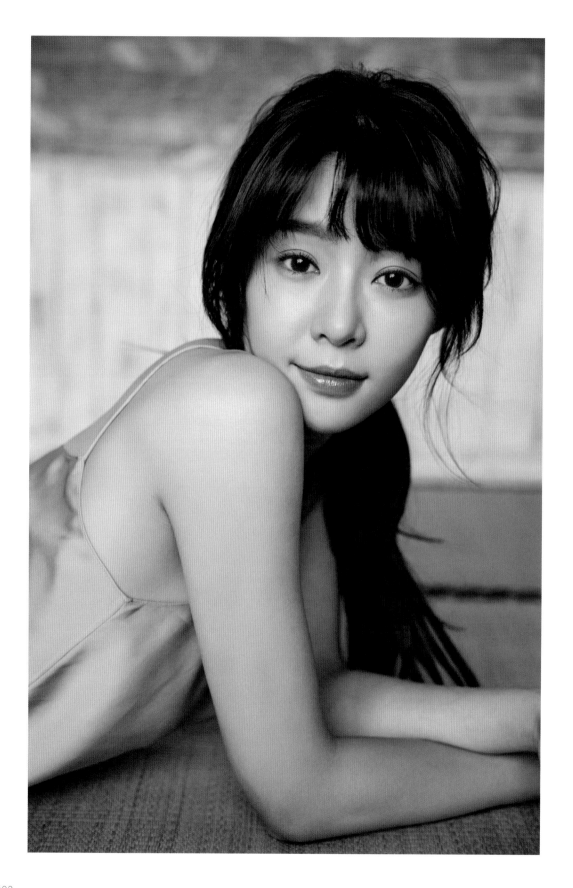

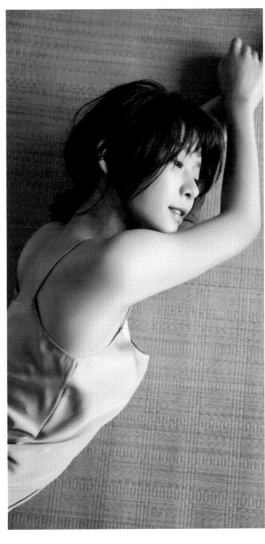

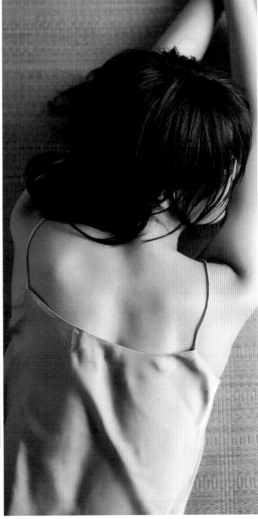

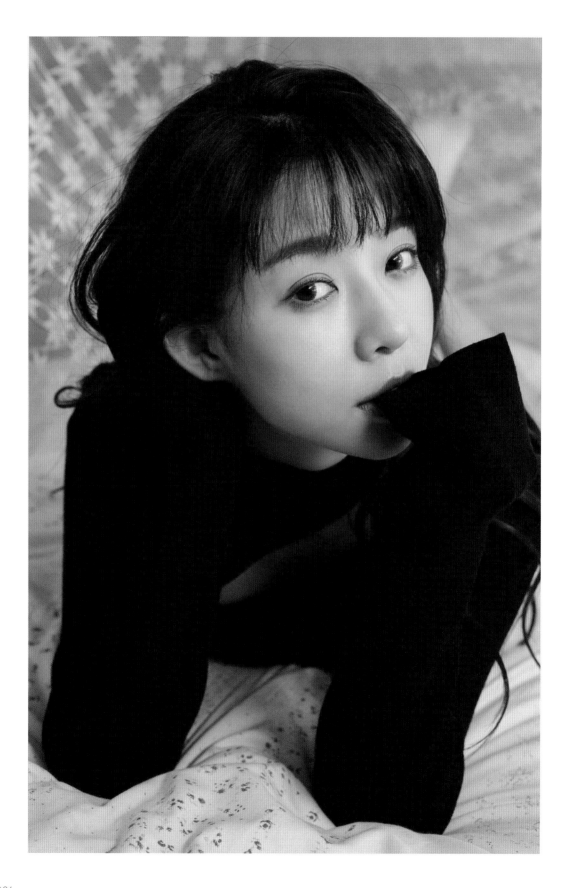

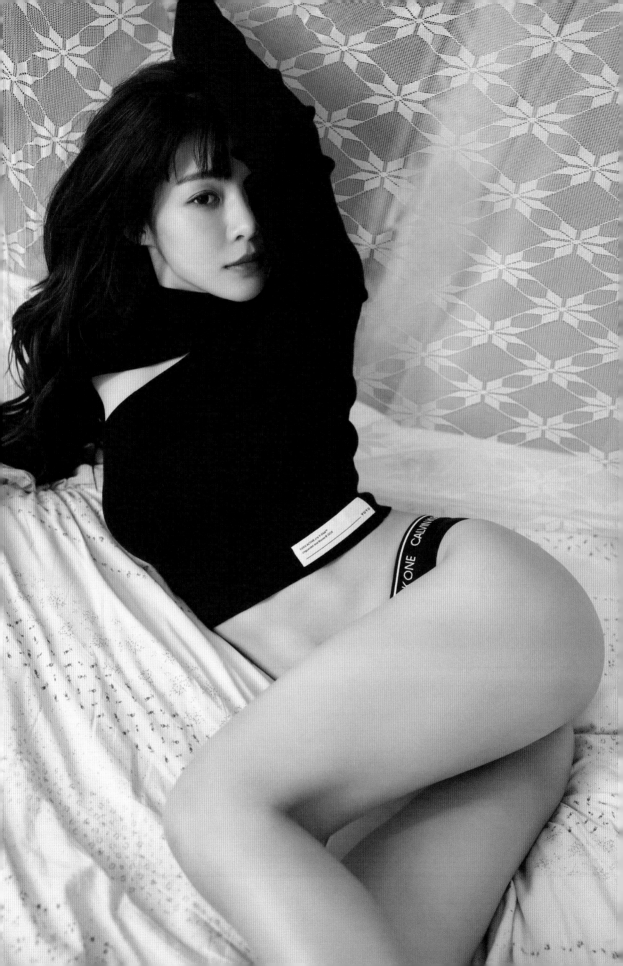

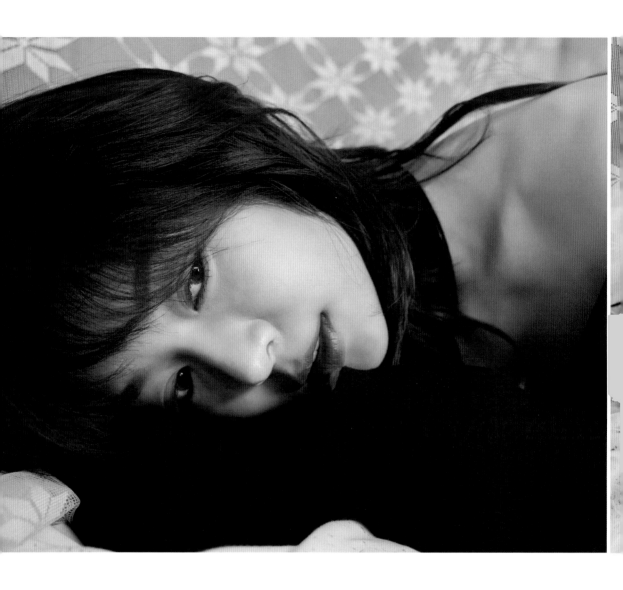

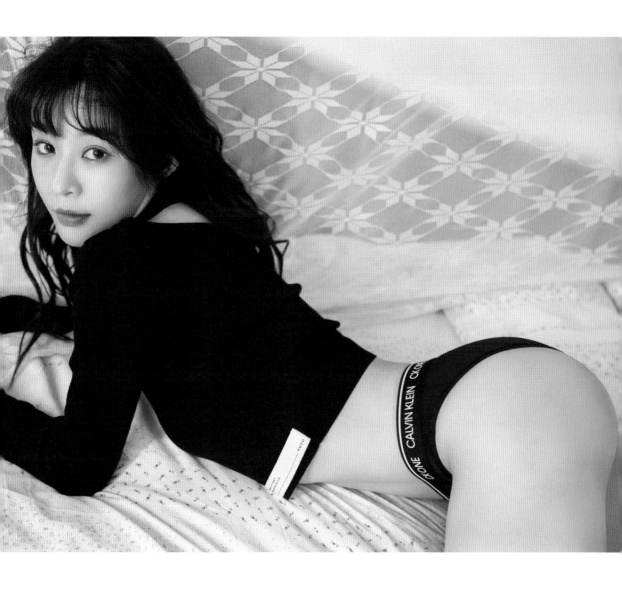

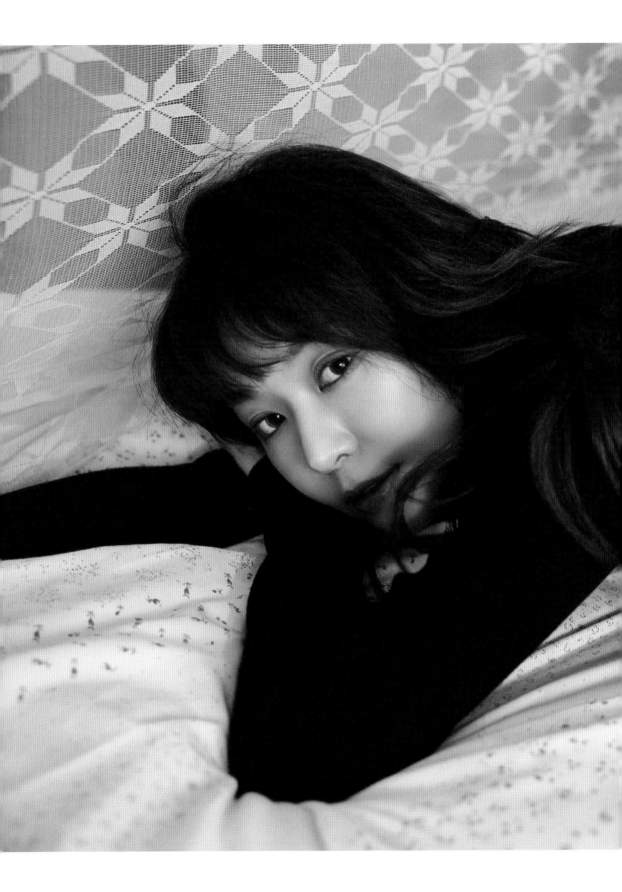

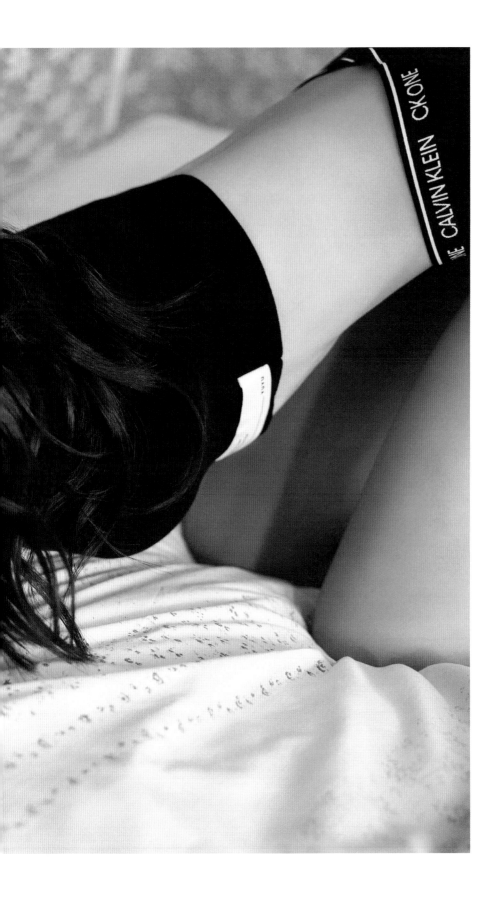

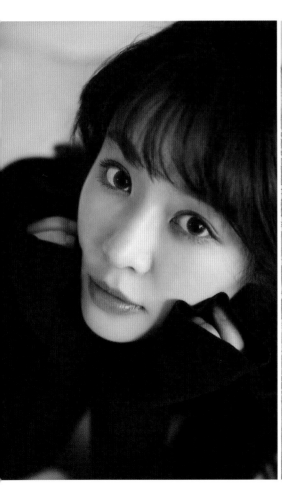

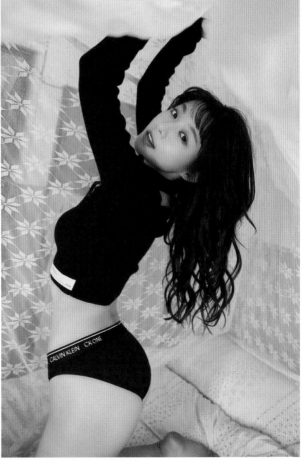

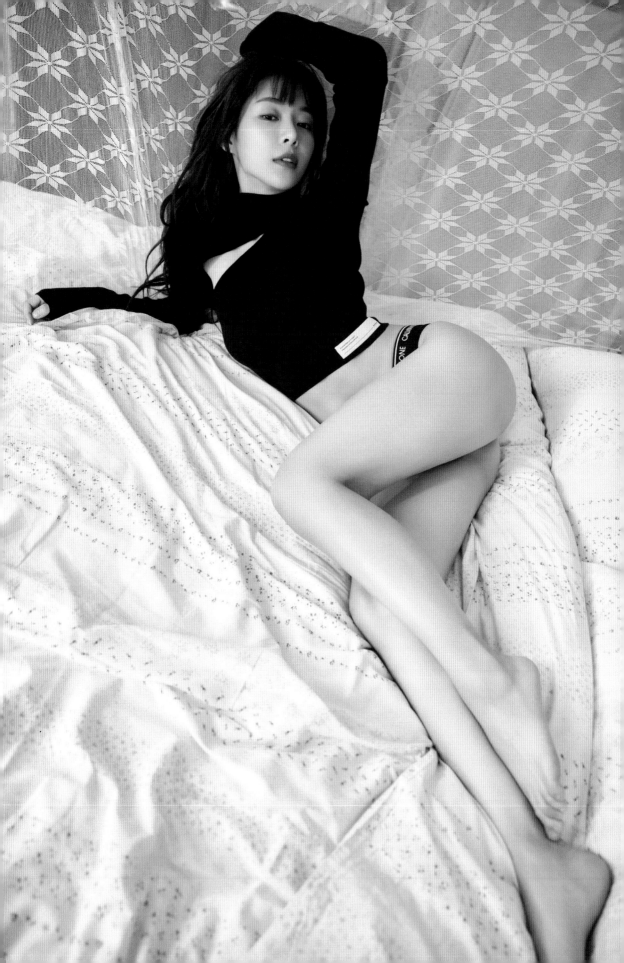

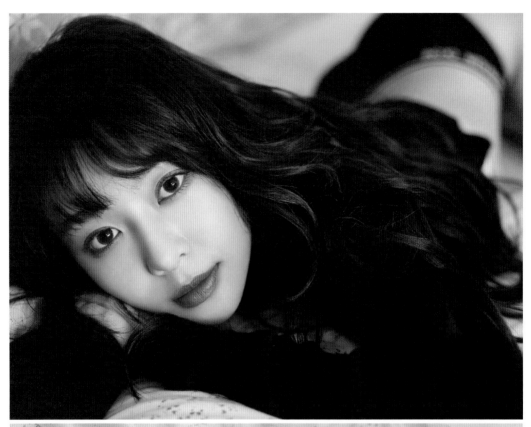

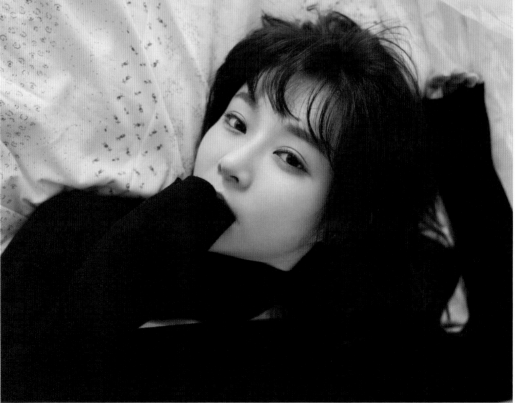

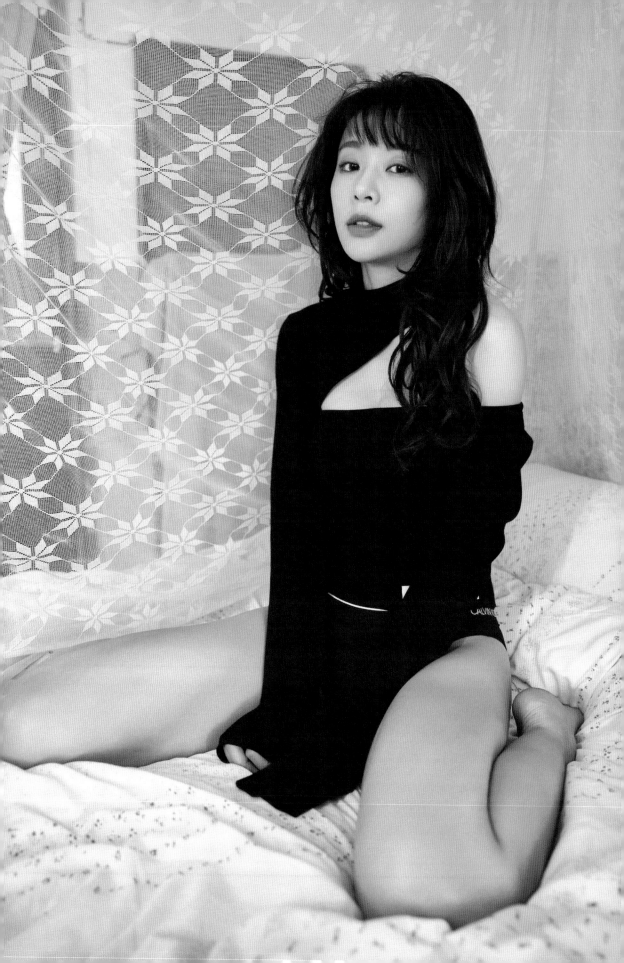

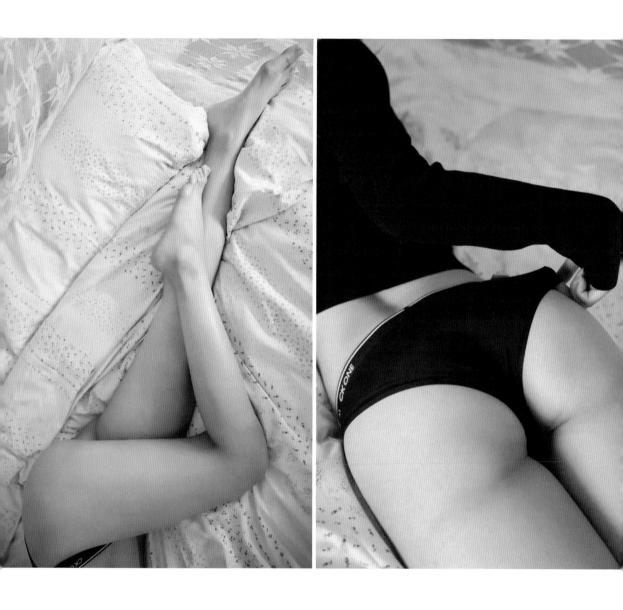

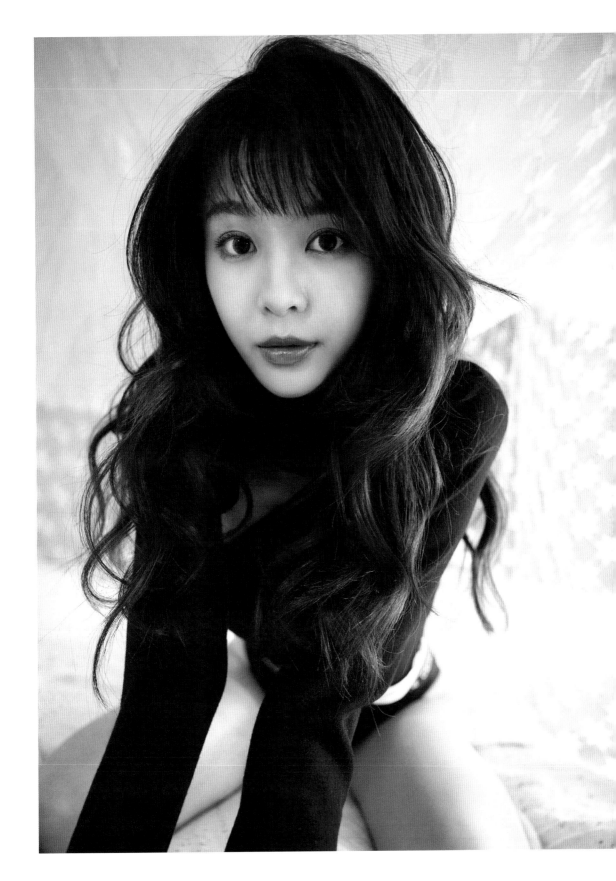

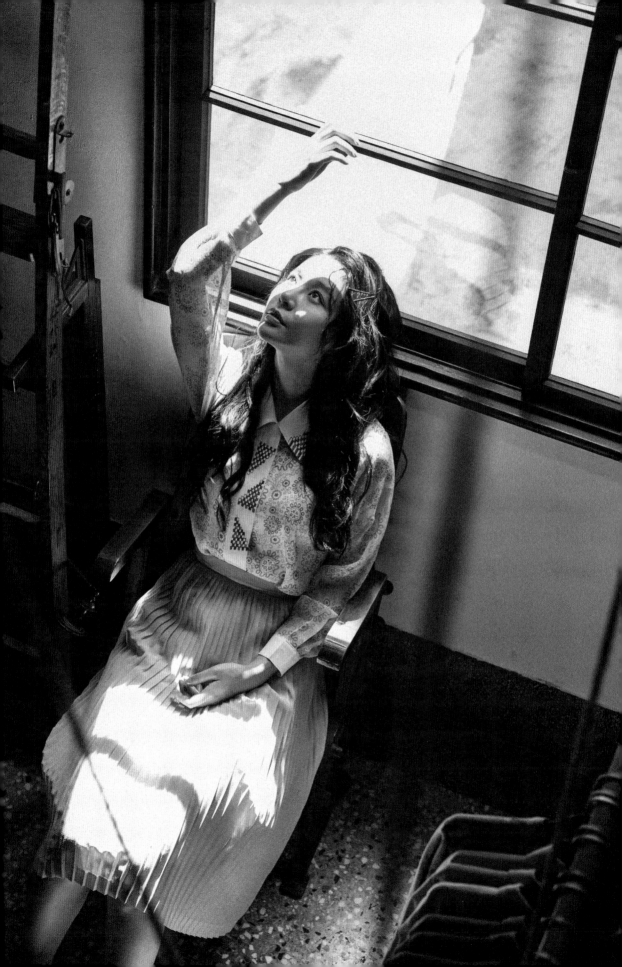

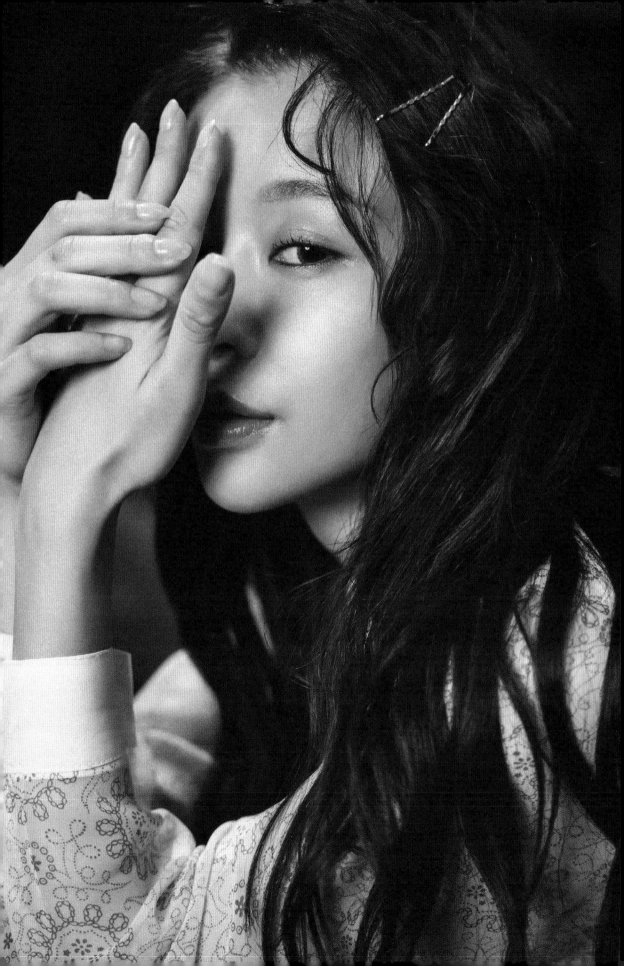

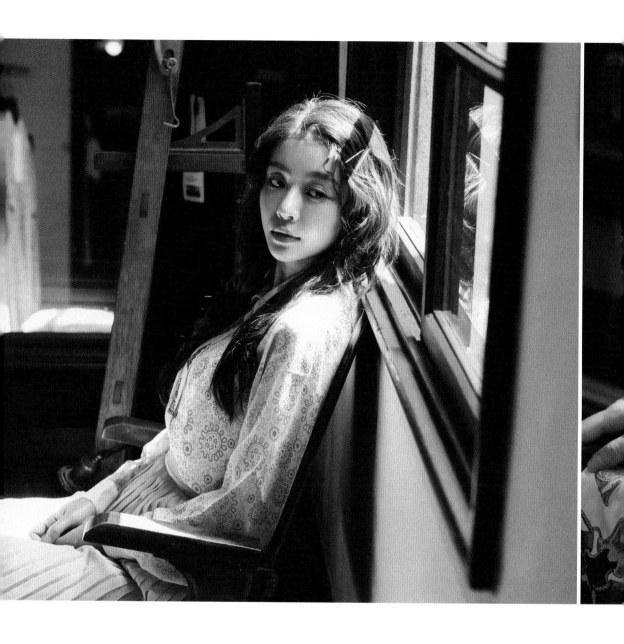

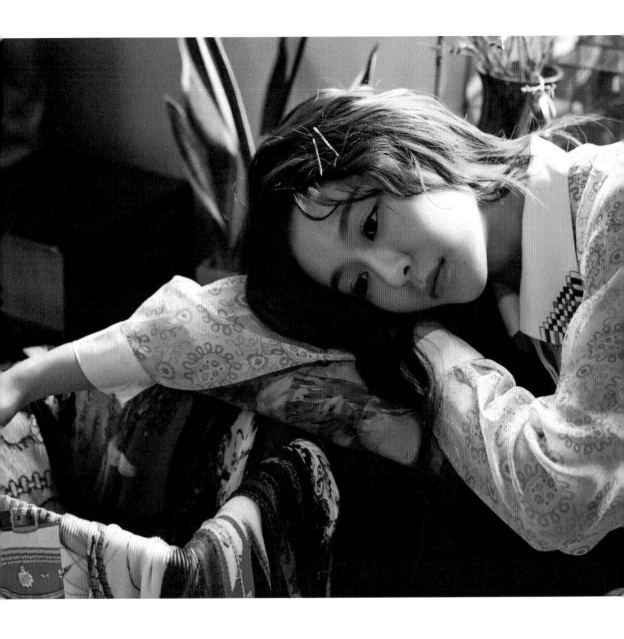

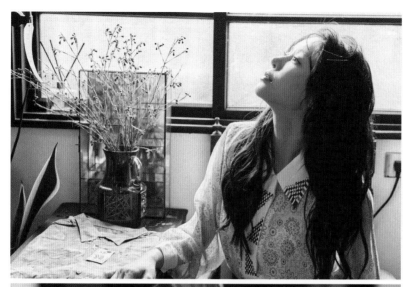

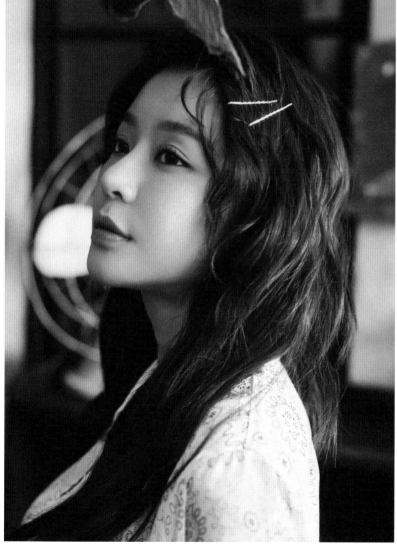

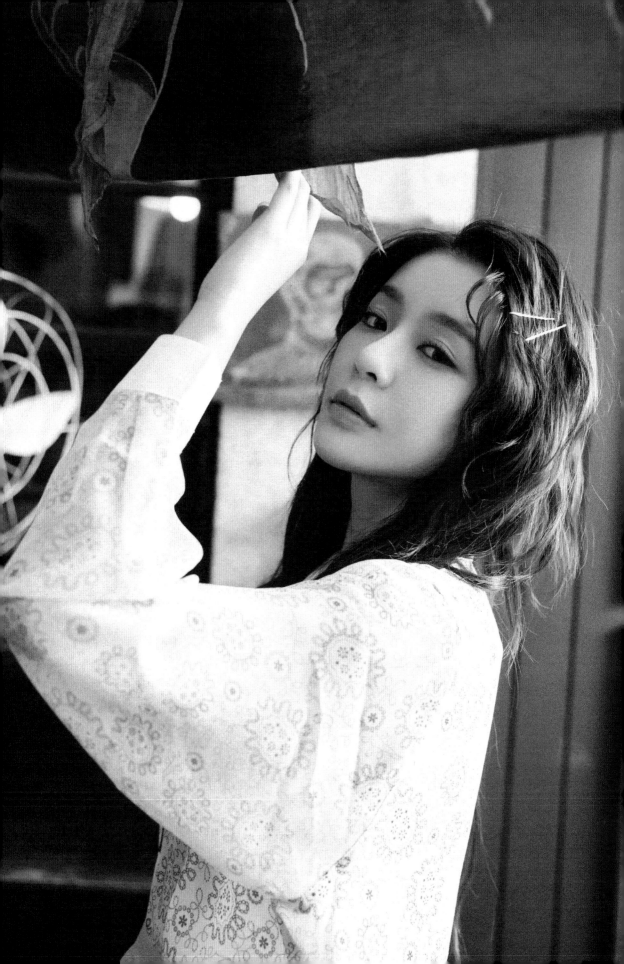

沉浸在打擊裡的時間不要太久，
否定自己的時間也別太長，
這是你自己的人生啊！

路還很長。

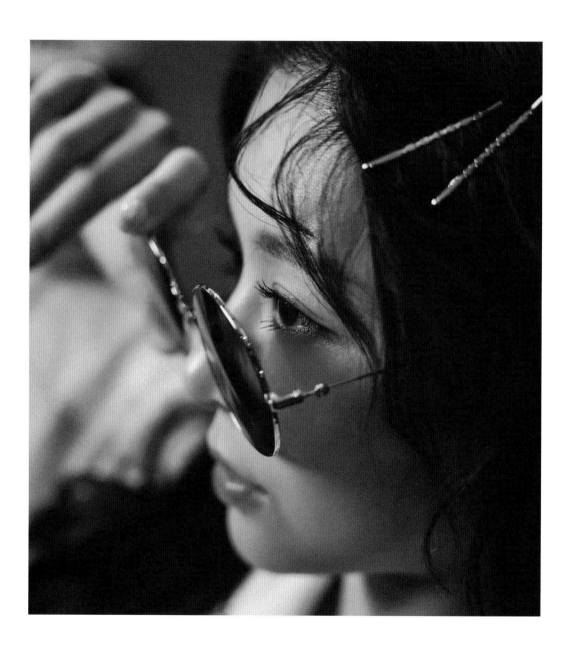

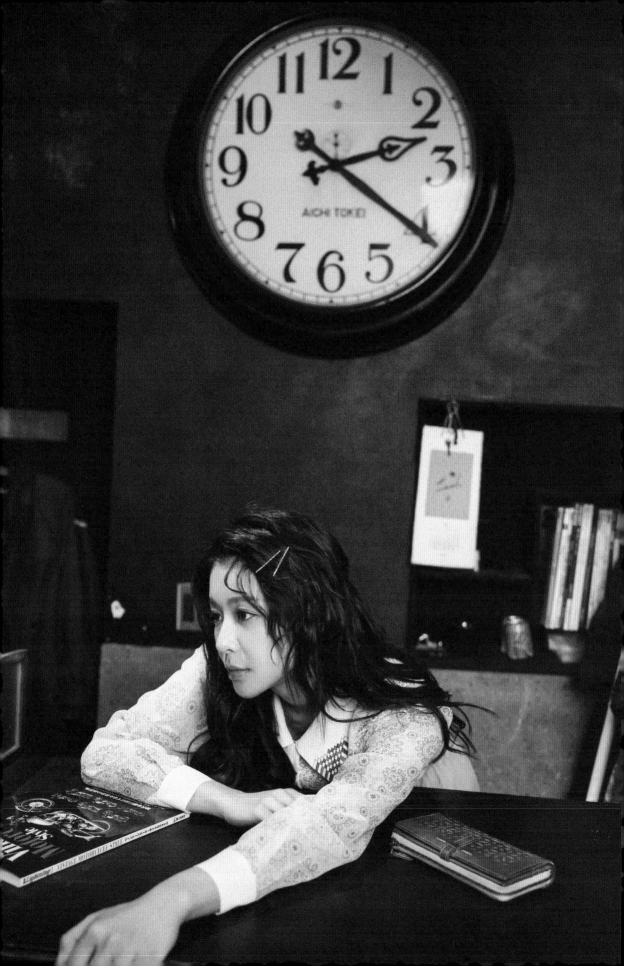

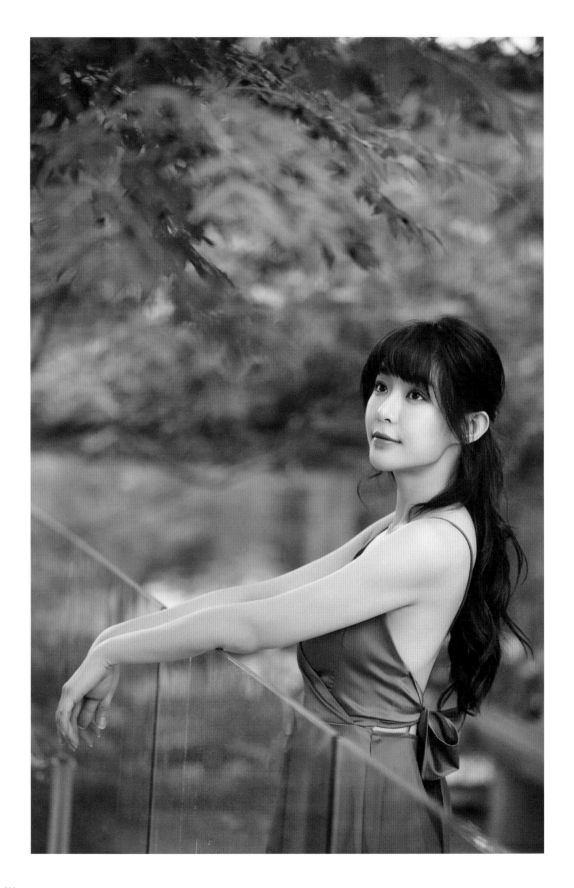

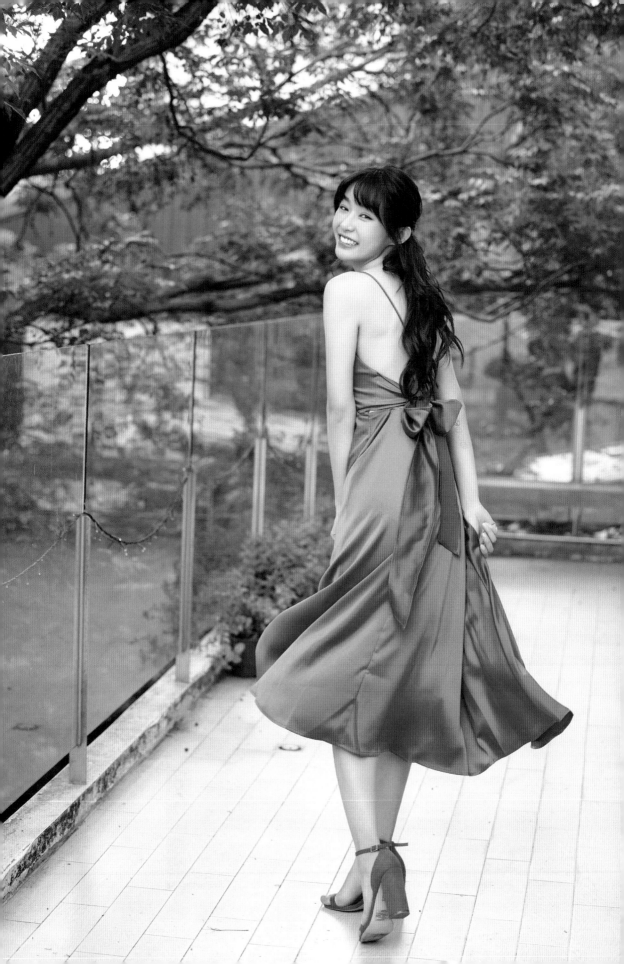

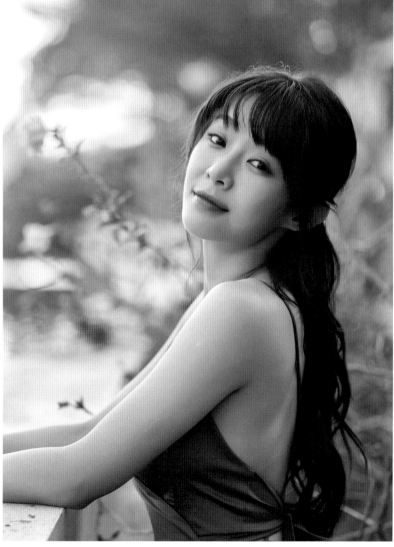

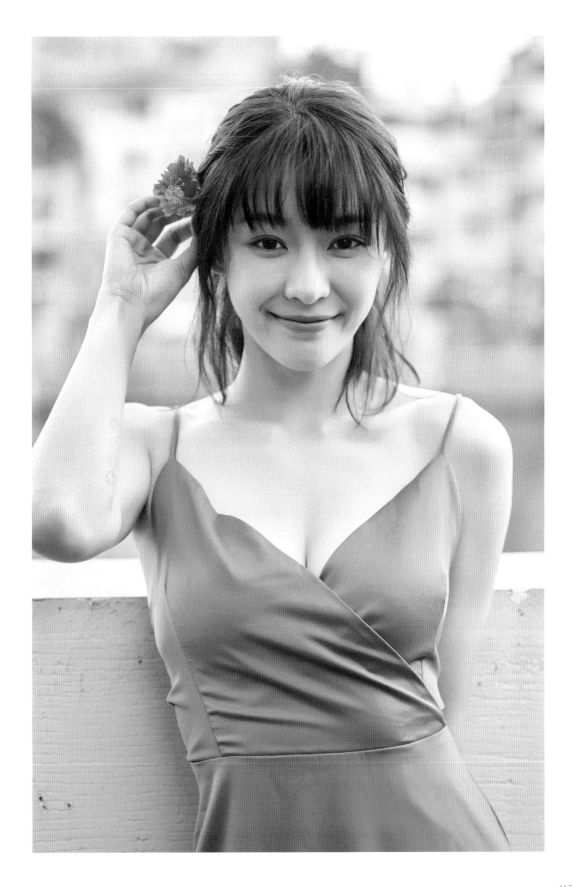

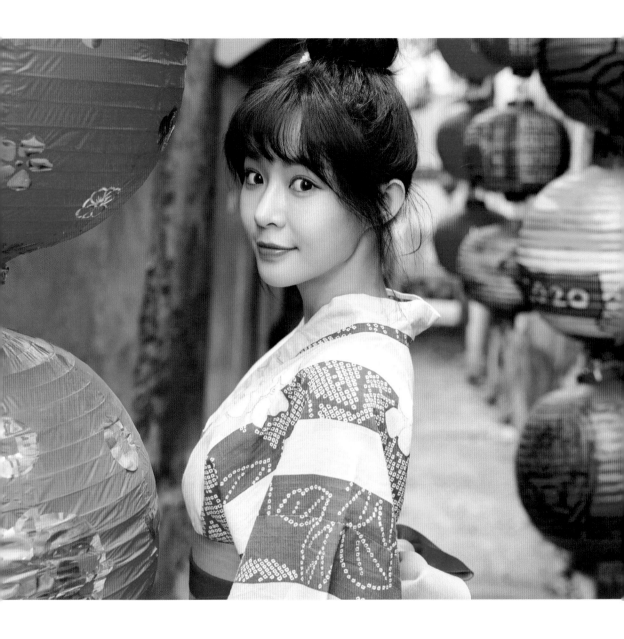

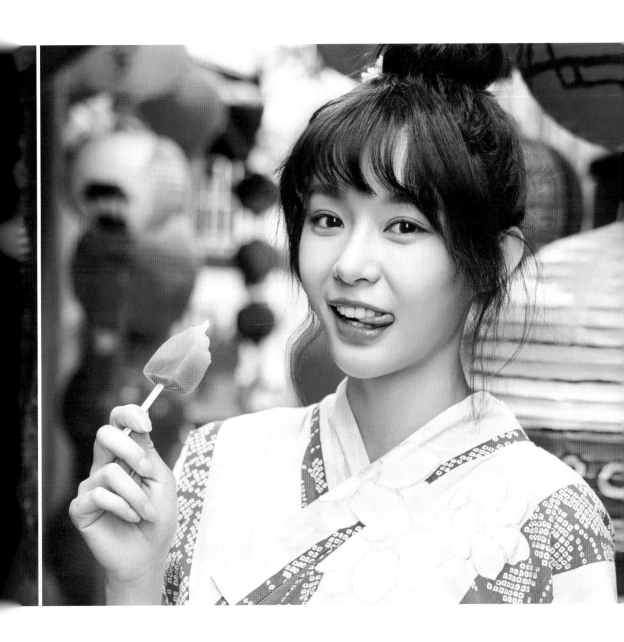

走過臺外的旅程，
每一步都有驚喜。

曾經相遇過的人啊！謝謝你們也陪我走過一段路，
縱使是擦肩而過，也謝謝你的出現。

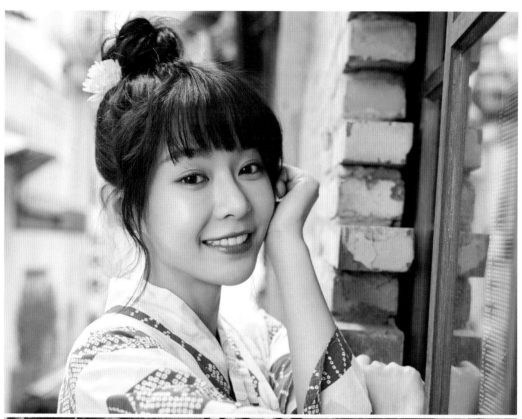

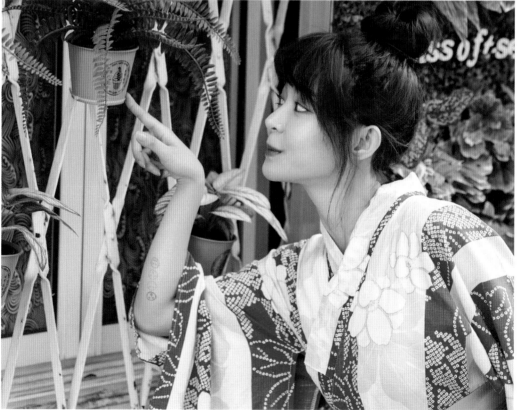

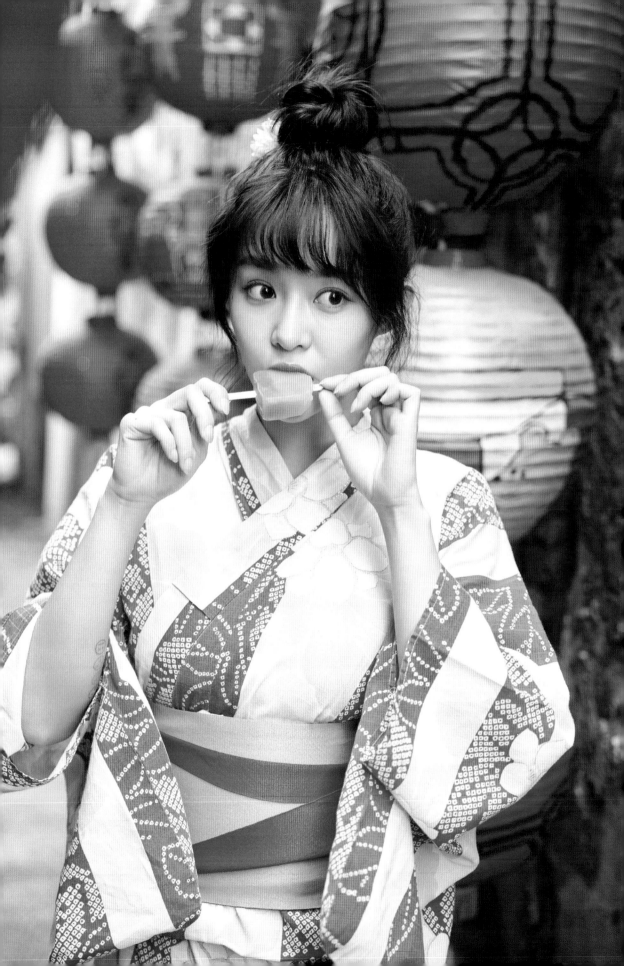

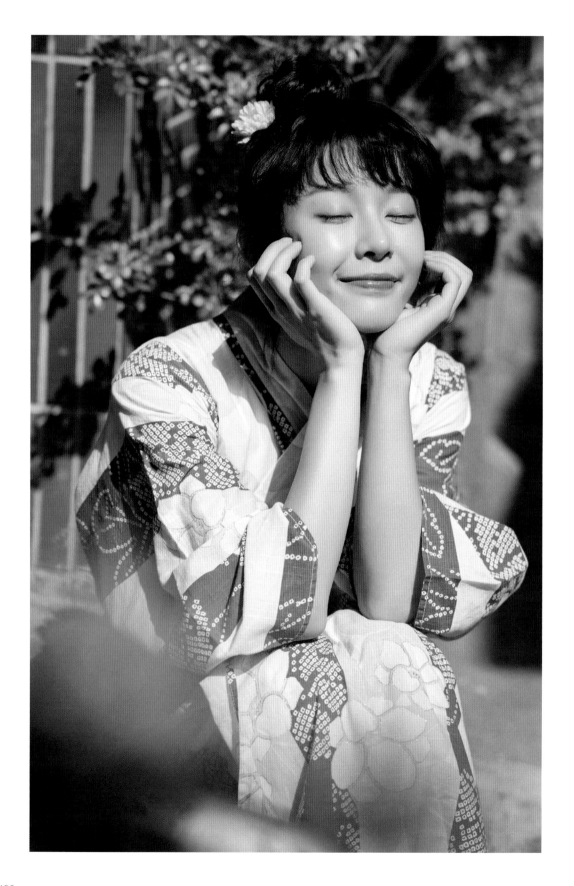

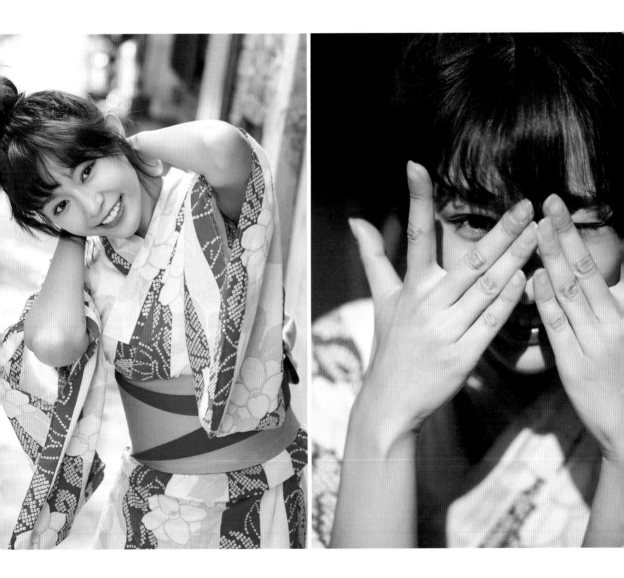

如果有天要離別，我不會揮手，
因為不想真的說再見，
也怕真的再也不見。

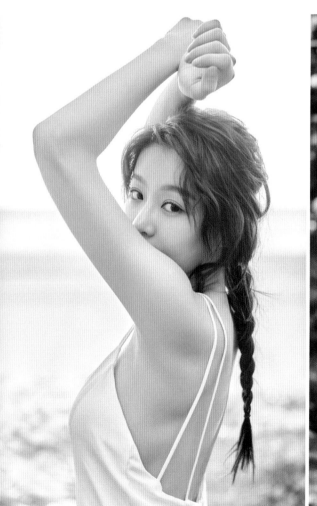
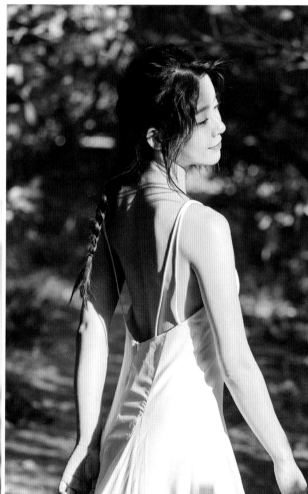

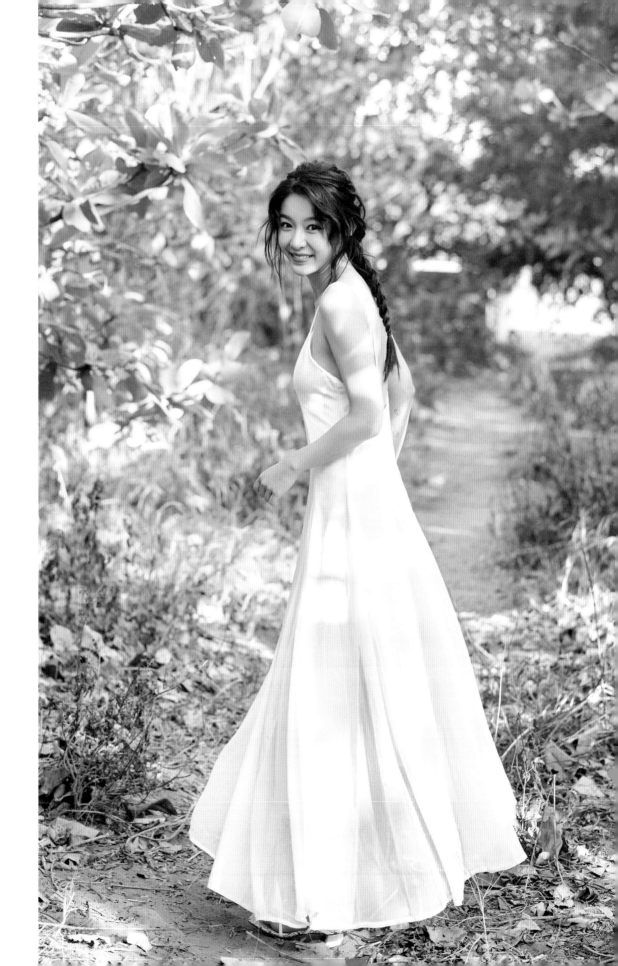

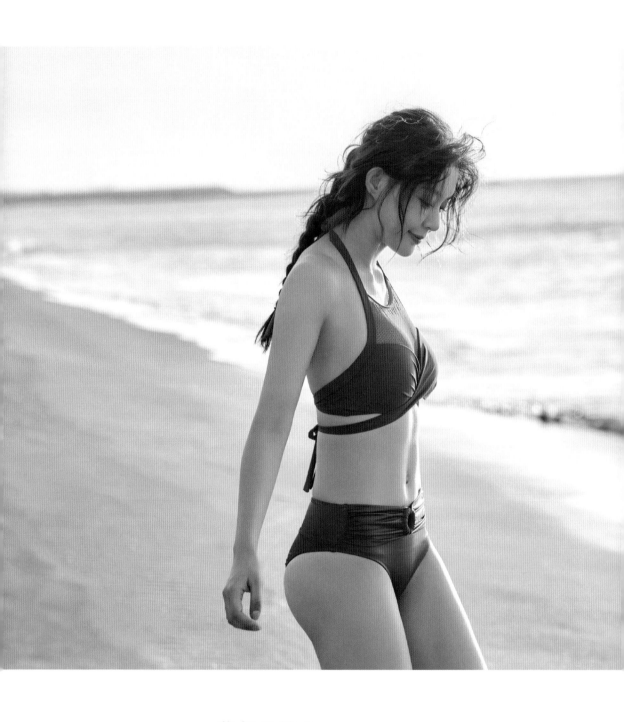

04 / 一些刻骨銘心。
Some Unforgettable.

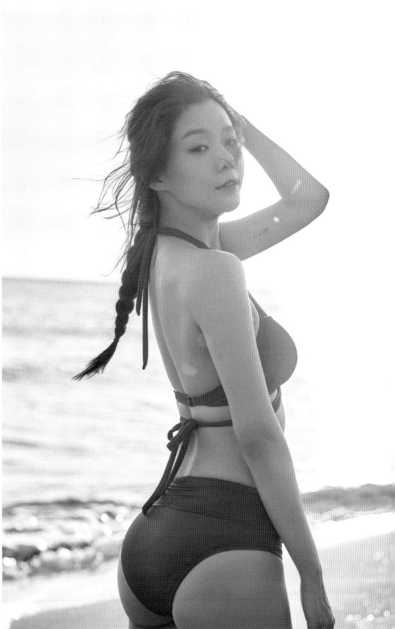

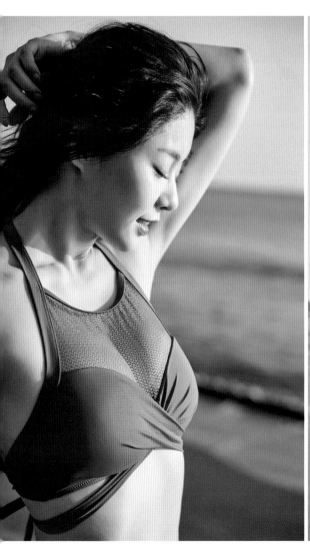
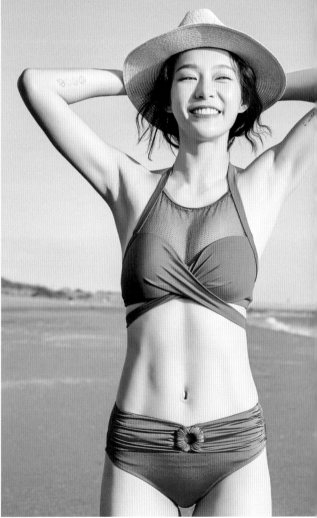

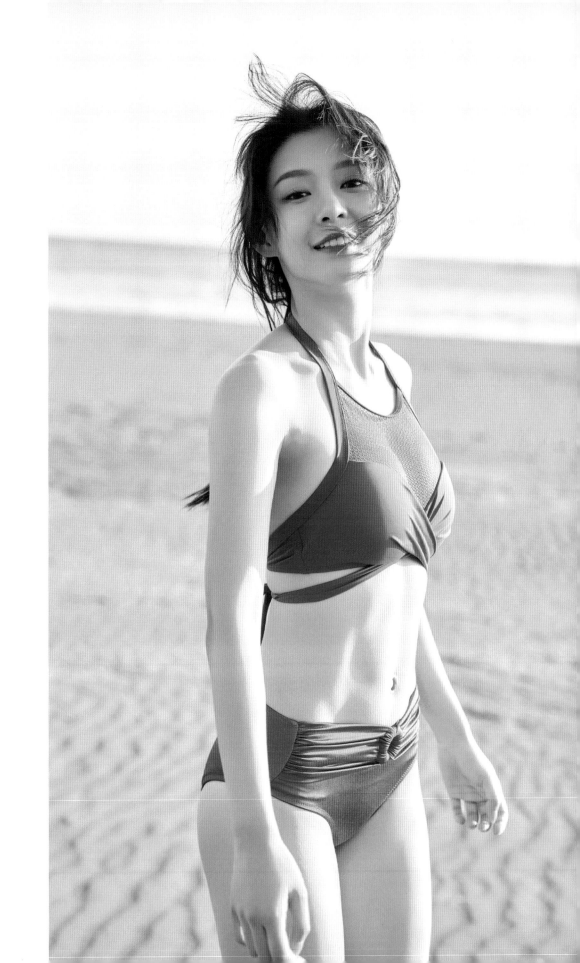

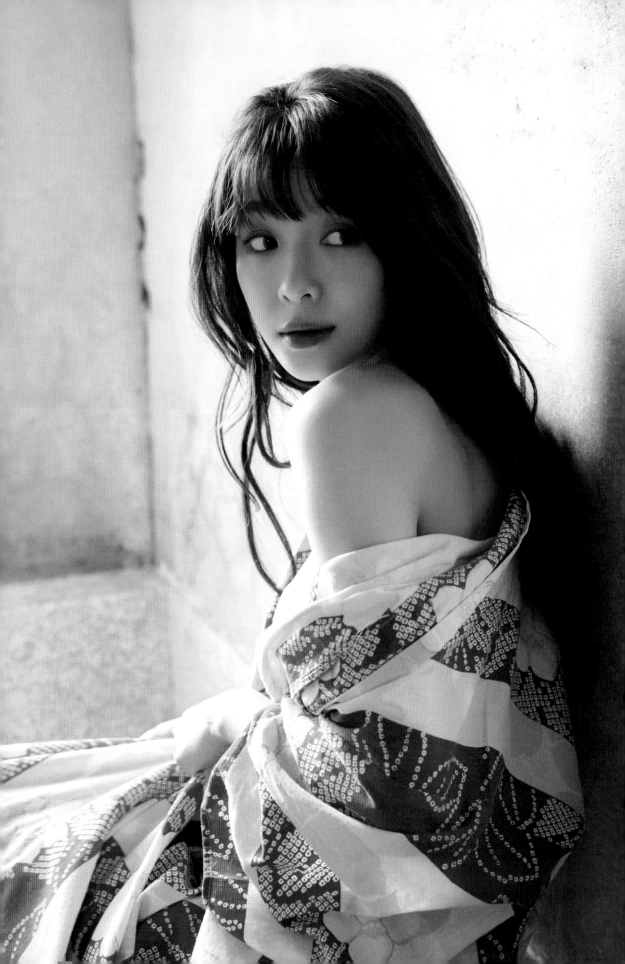

去愛愛你的人、去在乎在意你的人，
去珍惜也同樣珍惜你的人。
要做好這三件事就要花上所有的心力，
何必折磨自己去迎合全世界呢？

關心你的人能發現你的優點，
不在意你的人，眼裡只會有你數落不完的缺點。

征服那些局外人，
就等我老了，很閒沒事做的時候，
再來計劃好了。

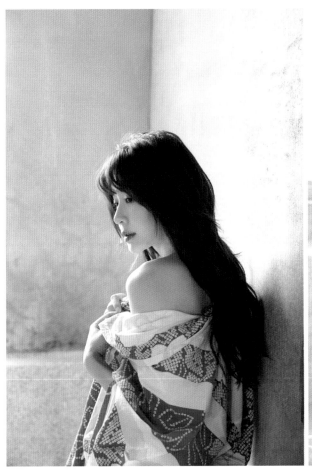
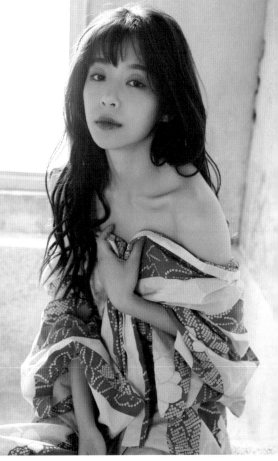

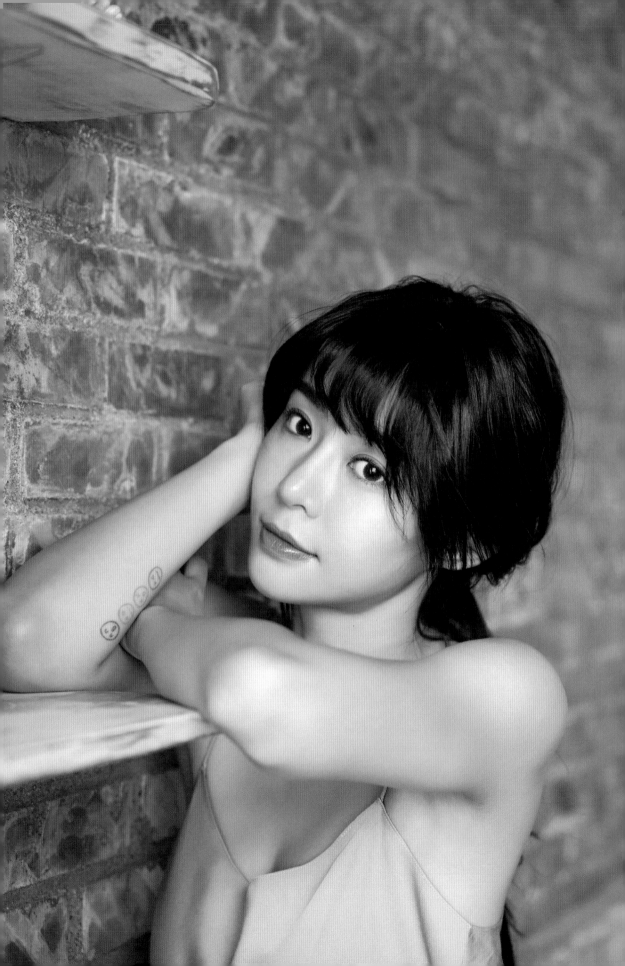

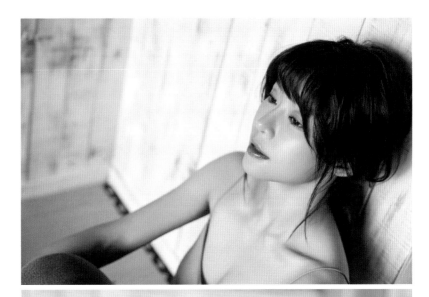

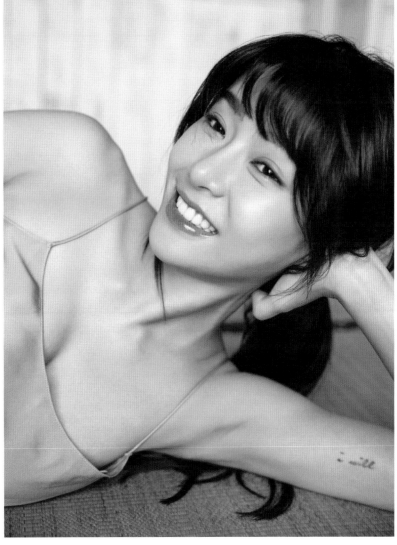

村上春樹說過：

「最愛你的人，

不是看見你的光芒就會匆匆向你趕來，

而是看到你在泥濘裡艱難前行的時候，

不顧你的狼狽，溫柔地向你伸出了雙手。」

好謝謝你們看見那時候的我，

給了我所有勇敢。

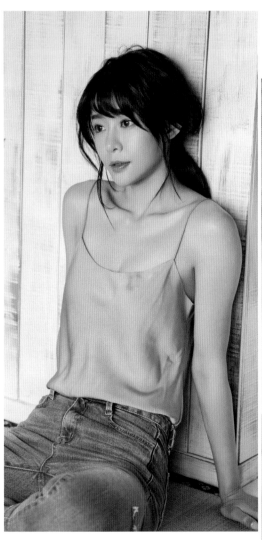

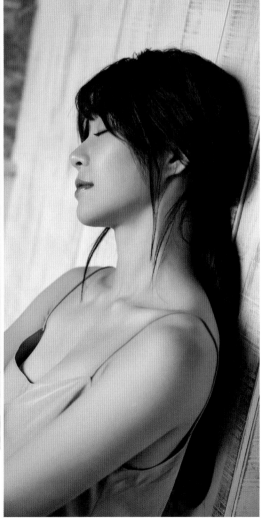

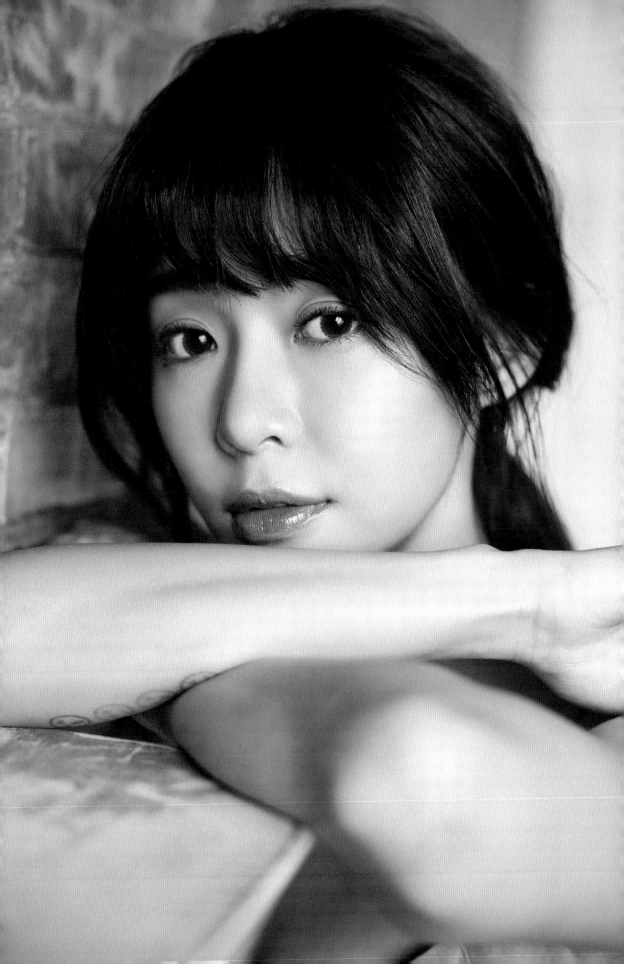

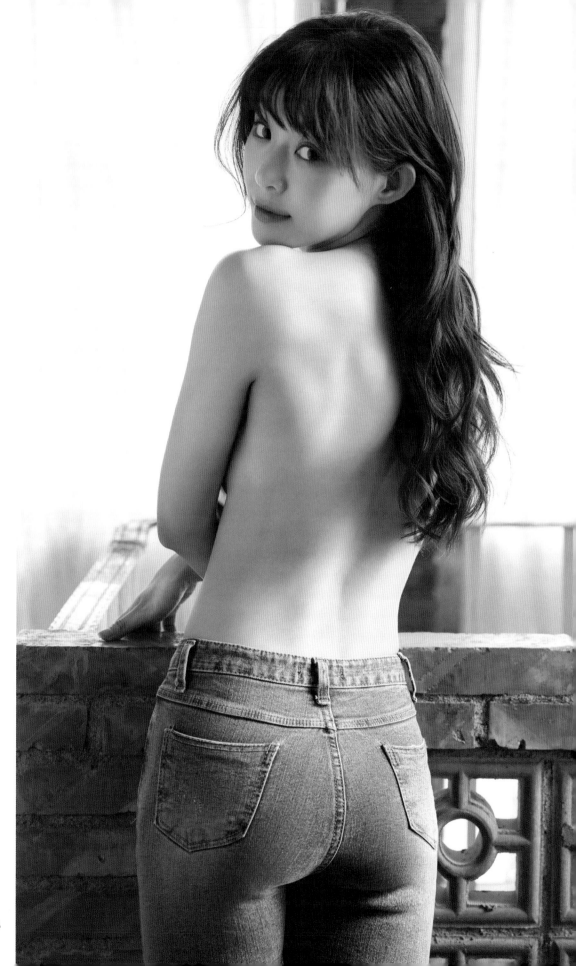

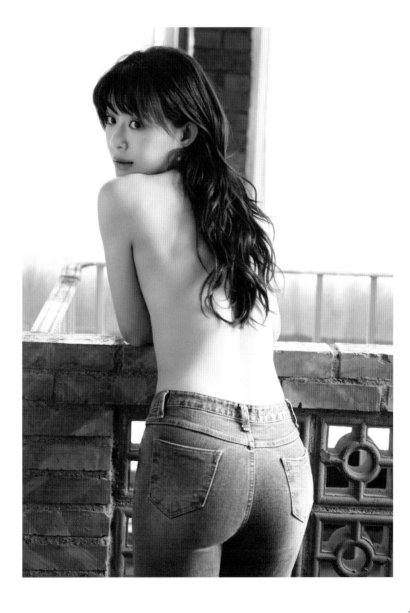

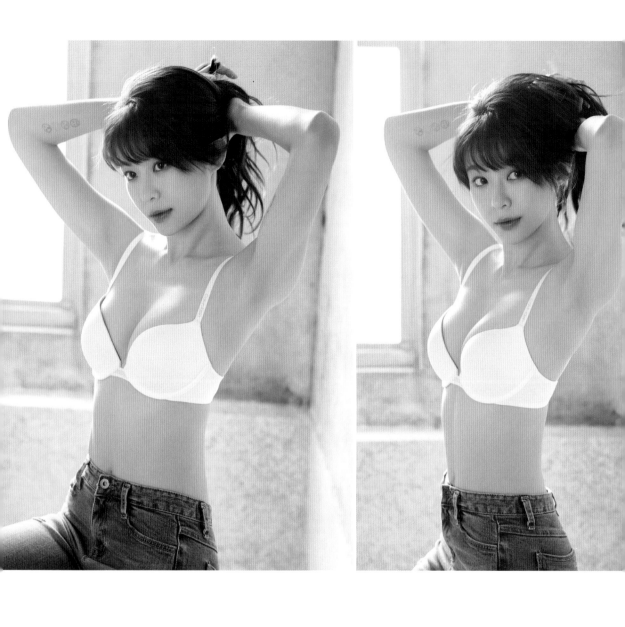

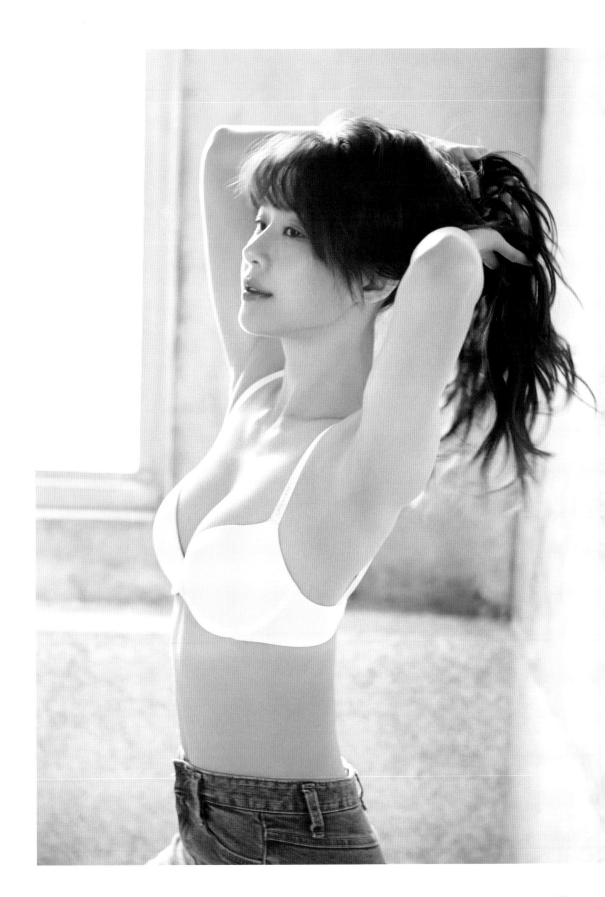

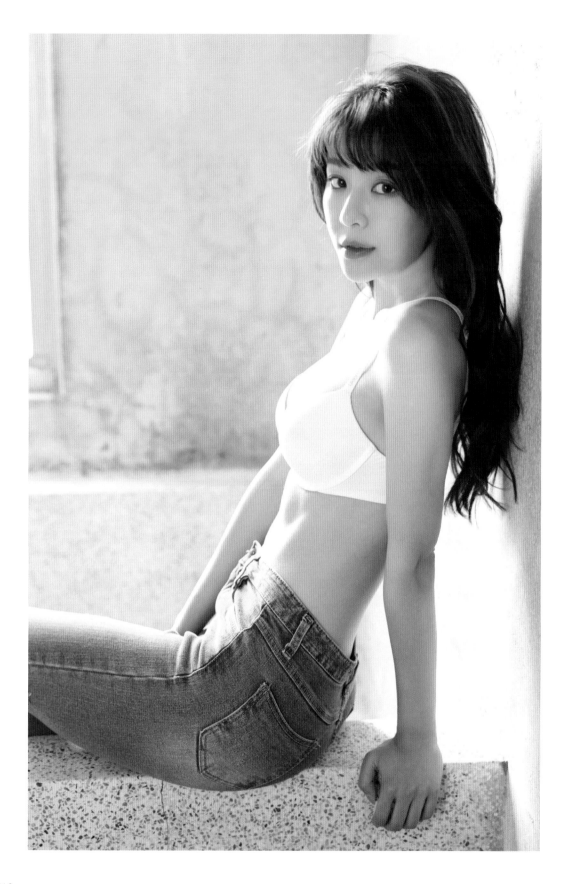

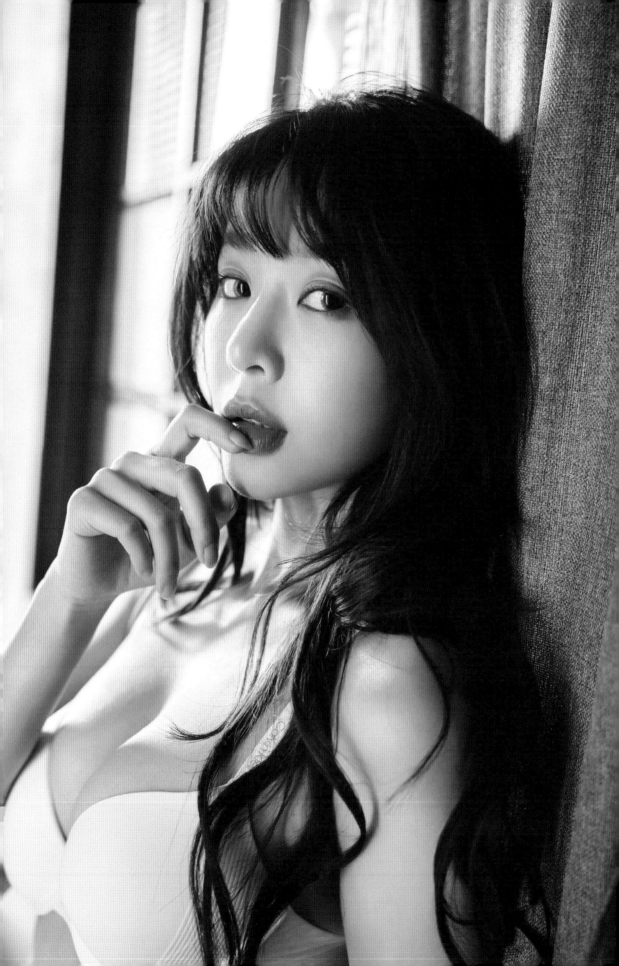

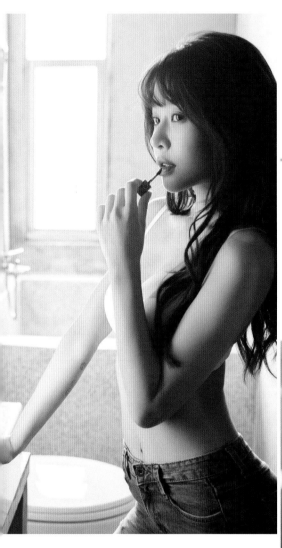
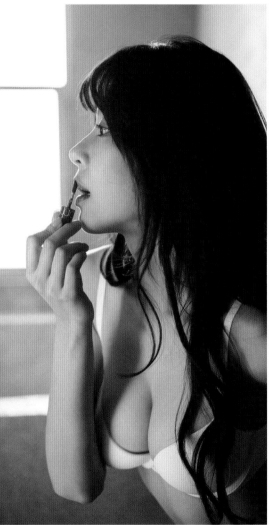

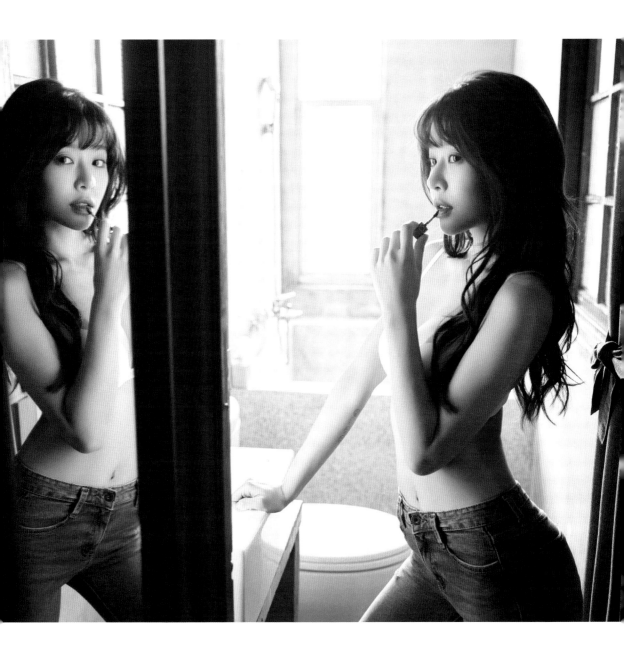

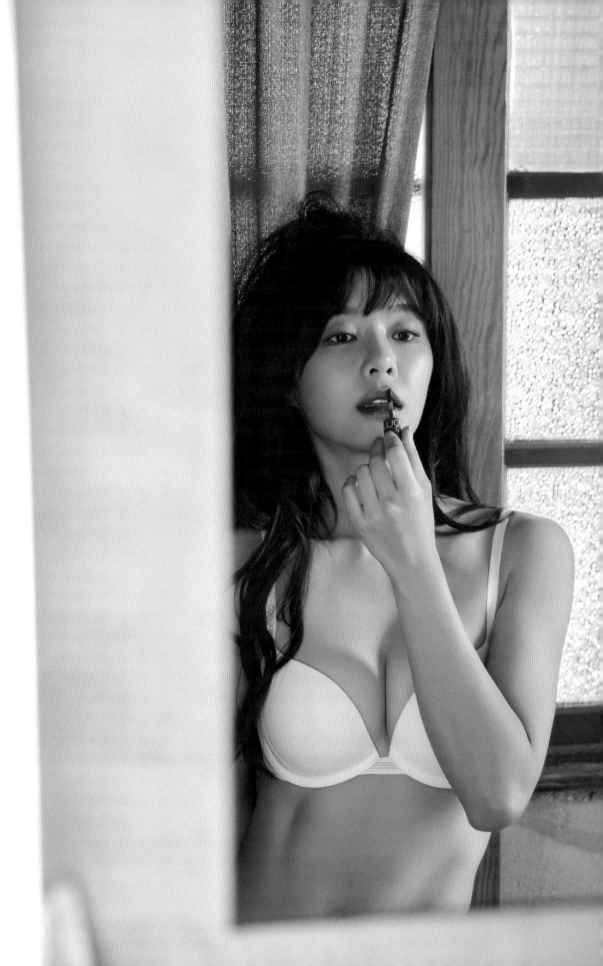

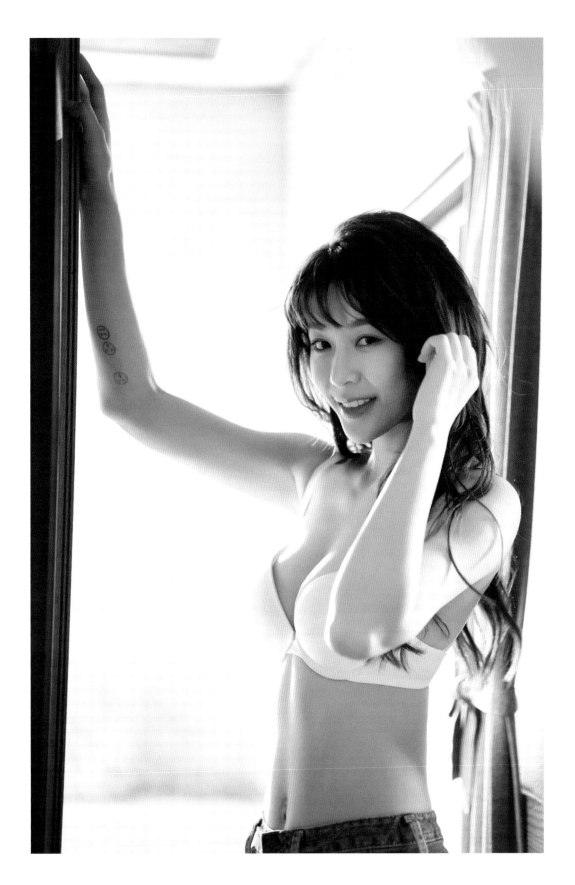

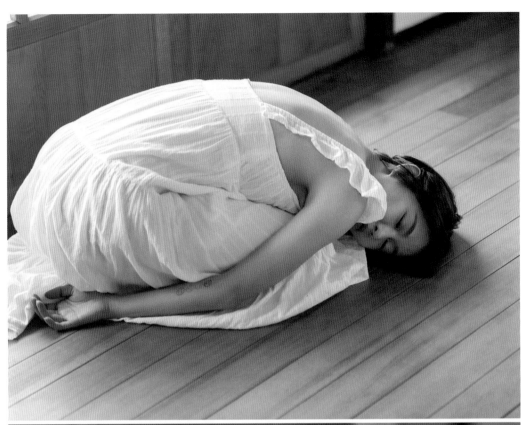

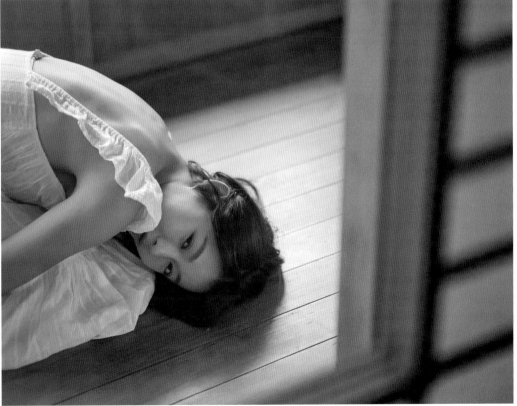

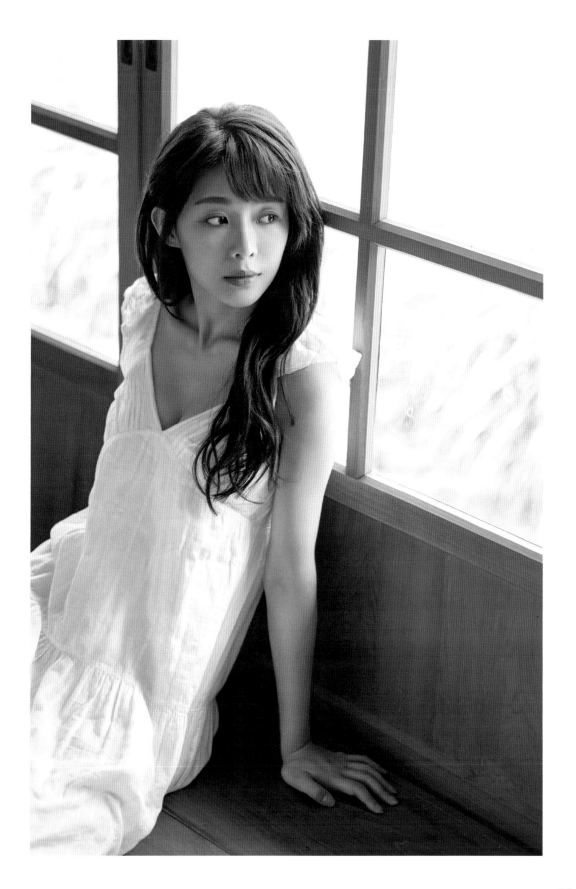

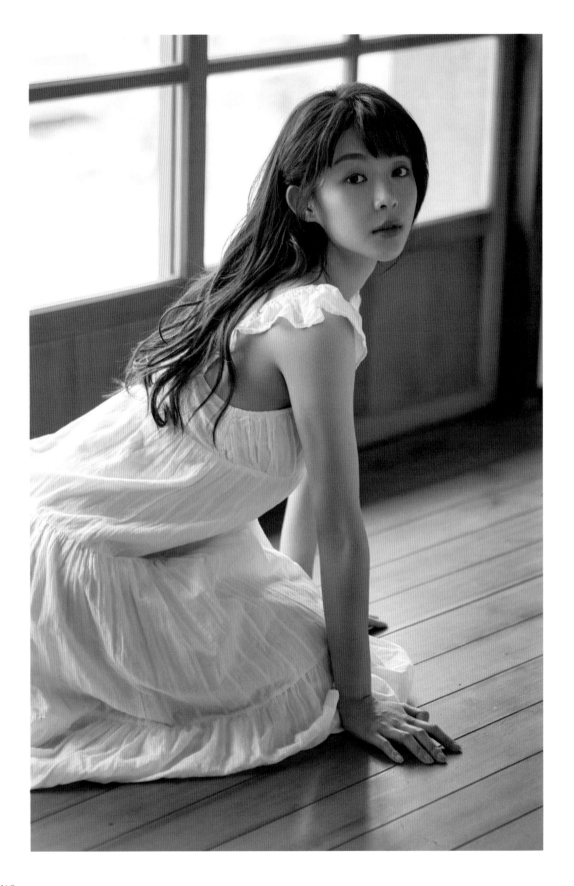

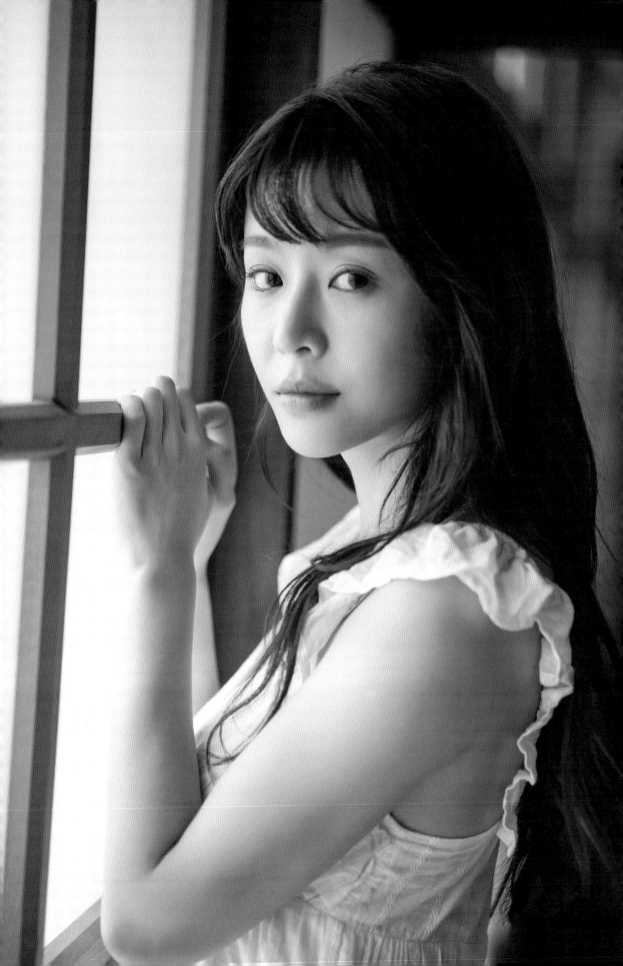

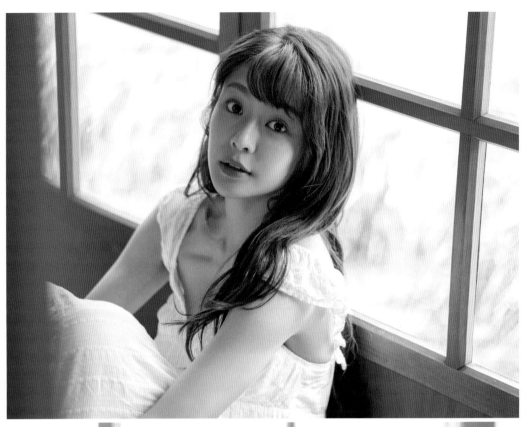

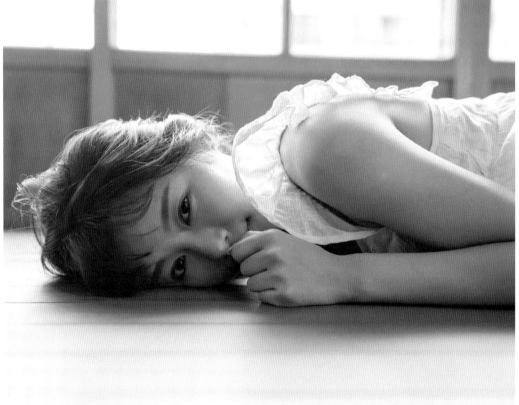

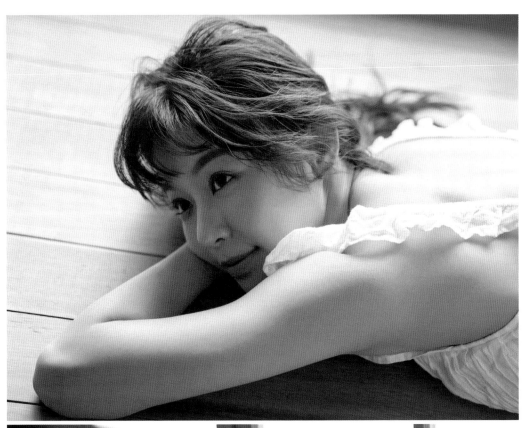

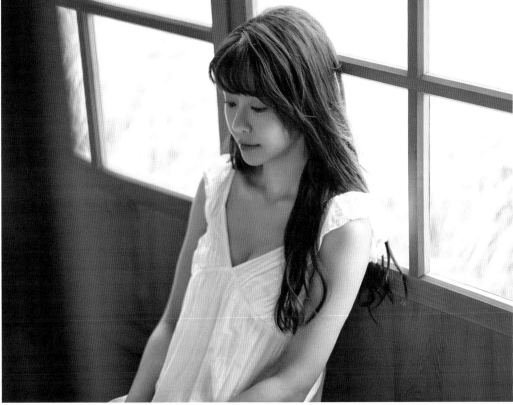

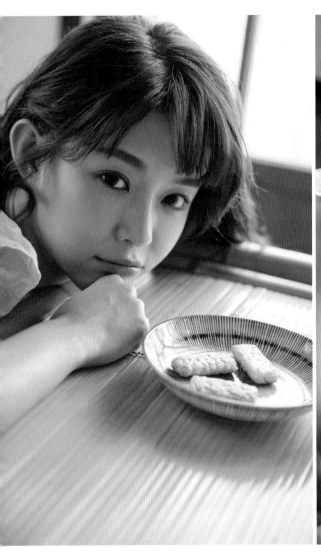
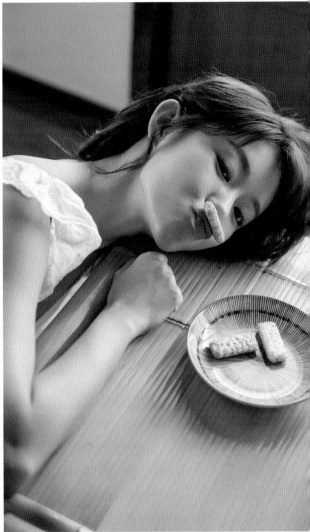

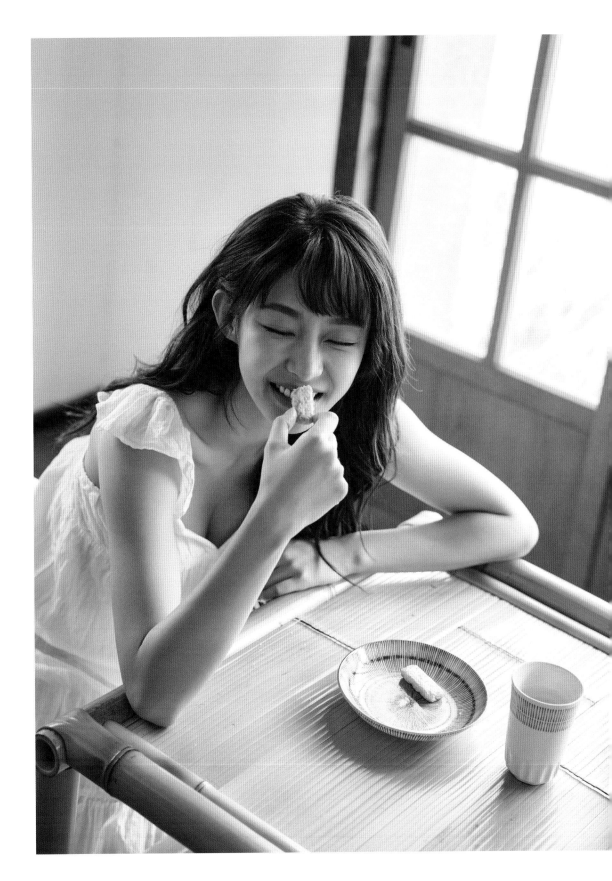

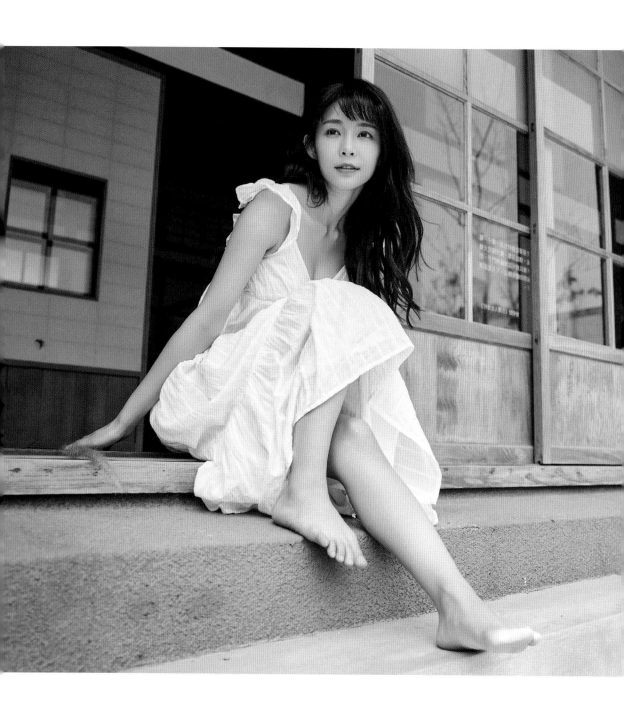

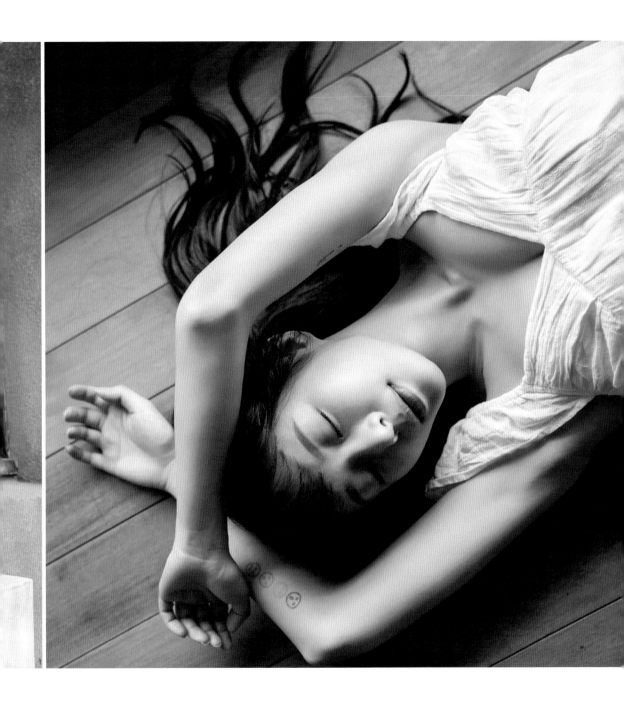

學著與自己和解，
閉上眼的時候，
心裡的遼闊，
就是那最好的安排。

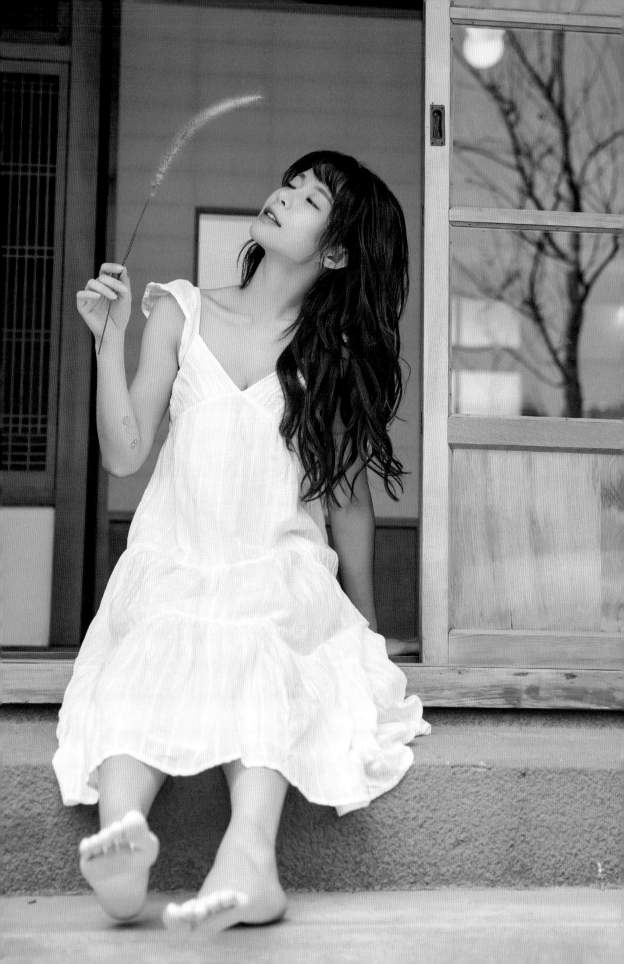

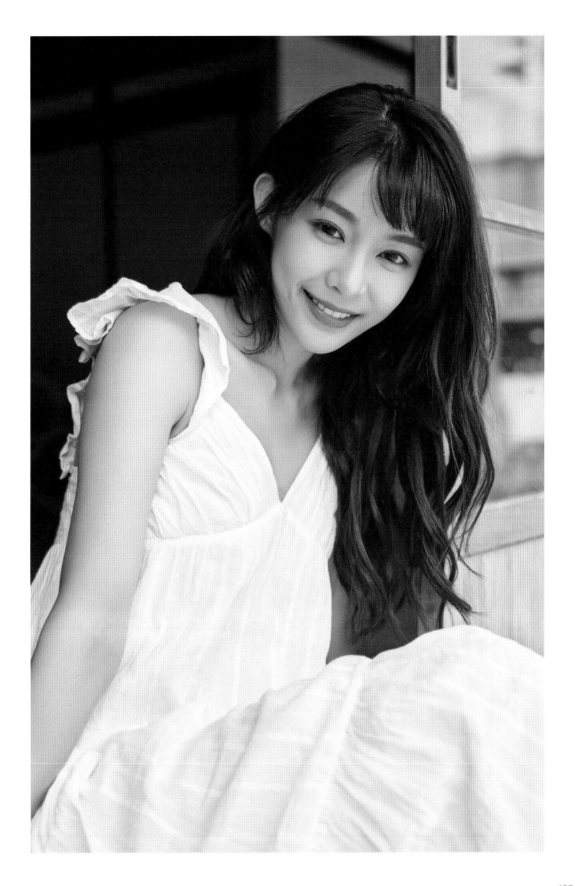

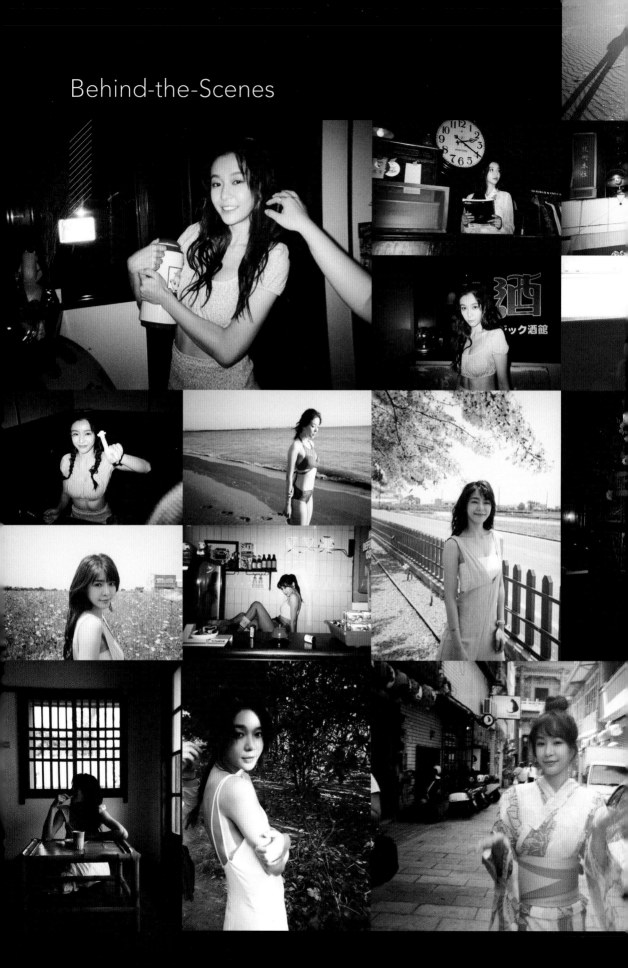

Behind-the-Scenes

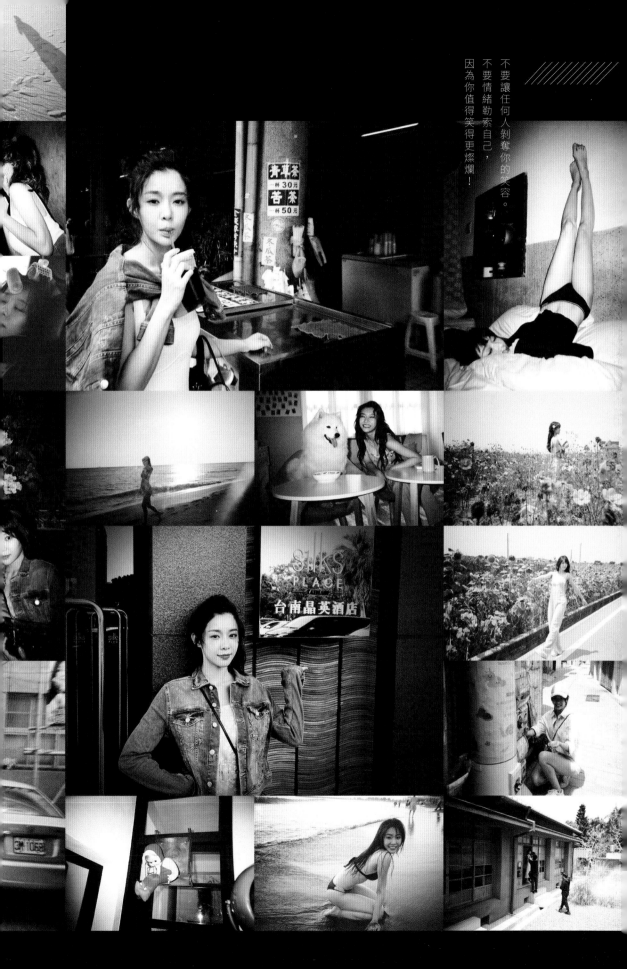

不要讓任何人剝奪你的笑容。
不要情緒勒索自己，
因為你值得笑得更燦爛！

與你 .YURI：陳怡叡的南島寫真

作　　者 — YURI 陳怡叡
經紀公司 — 真心人電影有限公司
經 紀 人 — 莊貽婷 Leslie Chuang
攝　　影 — 何晨瀧 Sunshine Ho
攝影助理 — 王宏仁 Mowmow
妝 髮 師 — 美少女工作室 Dora 熙筠
造 型 師 — 吳旻瑄 Ming
服裝贊助 — WAVE SHINE / CHARLES & KEITH / ALMA SHOP / FILTER017 / YuYu Active
台南場地贊助 — 小巷窄民宿、林叨民宿、香蘭男子電棒燙、烏邦圖 UBUNTU 書店

主　　編 — 蔡月薰
企　　劃 — 王綾翊
封面設計 — 犬良設計
內頁設計 — 楊雅屏

第五編輯部總監 — 梁芳春
董 事 長 — 趙政岷
出 版 者 — 時報文化出版企業股份有限公司
　　　　　108019　台北市和平西路三段 240 號 7 樓
　　　　　發行專線　（02）2306-6842
　　　　　讀者服務專線　0800-231-705、（02）2304-7103
　　　　　讀者服務傳真　（02）2304-6858
　　　　　郵撥　1934-4724 時報文化出版公司
　　　　　信箱　10899 台北華江橋郵局第 99 信箱
時報悅讀網 — http://www.readingtimes.com.tw
電子郵件信箱 — books@readingtimes.com.tw
法律顧問 — 理律法律事務所　陳長文律師、李念祖律師
印　　刷 — 和楹印刷有限公司
初版一刷 — 2021 年 7 月 30 日
初版五刷 — 2023 年 7 月 14 日
定　　價 — 新台幣 550 元

特別感謝

版權所有，翻印必究（缺頁或破損的書，請寄回更換）
ISBN｜Printed in Taiwan｜All right reserved.

與你 .YURI：陳怡叡的南島寫真 / 陳怡叡作 . --
初版 . -- 臺北市：時報文化出版企業股份有限公司 , 2021.07
　面；　公分
ISBN 978-957-13-9062-8（ 平裝 ）

1. 攝影集

957.5　　　　　　　　　　　　　110008235

時報文化出版公司成立於一九七五年，並於一九九九年股票上櫃公開發行，於二〇〇八年脫離中時集團非屬旺中，以「尊重智慧與創意的文化事業」為信念。